catch

catch your eyes ﹔ catch your heart ﹔ catch your mind⋯⋯

國家圖書館出版品預行編目資料

十二味生活設計/林怡芬著
--初版 --臺北市：大塊文化, 2008.04
面 ； 公分. -(catch；136)

ISBN 978-986-213-053-7(平裝)
1.生活美學 2.日本美學 3.設計
960 97004061

catch 136
十二味生活設計

作者：林怡芬

責任編輯：繆沛倫 美術編輯：楊雯卉、林家琪

封面設計：楊啟巽工作室 封面插畫：DAIMON NAO

法律顧問：全理法律事務所董安丹律師

出版者：大塊文化出版股份有限公司

台北市105南京東路四段25號11樓

讀者服務專線：0800-006689 TEL：(02) 87123898

FAX：(02) 87123897

郵撥帳號：18955675 戶名：大塊文化出版股份有限公司

e-mail:locus@locuspublishing.com

www.locuspublishing.com

行政院新聞局局版北市業字第706號

總經銷：大和書報圖書股份有限公司

地址：台北縣五股工業區五工五路2號

TEL：(02) 89902588 (代表號) FAX：(02) 22901658

初版一刷：2008年4月

初版三刷：2008年12月

定價：新台幣280元

Printed in Taiwan

十二味生活設計

林怡芬 著

目次

自序

「如果有機會，真想和這個人見見面，看看他的工作室，和他談談話。」這就是我做這本書一開始的動機。

在2005年到2008年，我到日本生活了一段時間。原來以插畫創作為主業，多數的時間，都是一個人面對著桌子埋頭畫畫。在畫完繪本《橄欖色屋頂公寓305室》後，覺得自己有這個機會來到日本生活，只是待在房子裡畫畫好像有點可惜，應該和這個環境有所互動才是，在編輯韓秀玫不斷來信鼓勵兼施壓下，我開始了生平第一次的採訪寫作工作。

自己從事了幾年創作的工作，再回到日本實地生活後，所體會到的日本與留學時代或是媒體、觀光所觀察到的有所不同。日本在生活設計上，追求本質和簡樸之美，重視實用與人性的部份，從日本的自然景觀與武士道精神可以了解到之間的關係，了解更多後，也更能去欣賞這個國家的美學。

這本書所介紹的，都是我自己十分喜愛的創作者。這十二組創作者的創作領域涵蓋了食、衣、住、文化等各個層面。他們共同的特色都是低調的做著自己喜歡的事，不譁眾取寵，不追求流行，甚至不接受主流媒體採訪。但是，他們的創意與思考方向，在業界都是先驅的代表。更值得學習的是，他們的設計都不只是為了表現自己而已，如何讓人類的生活更加便利，內在更加豐富，才是他們創作的原意。

有機會可以見到這十二組創作者，是我人生很大的收穫，很高興能將這些將創作者的理念與對談的感動跟大家分享。也謝謝編輯沛倫和美術編輯小花總是配合著我任性的要求，讓這本書能夠順利出版。

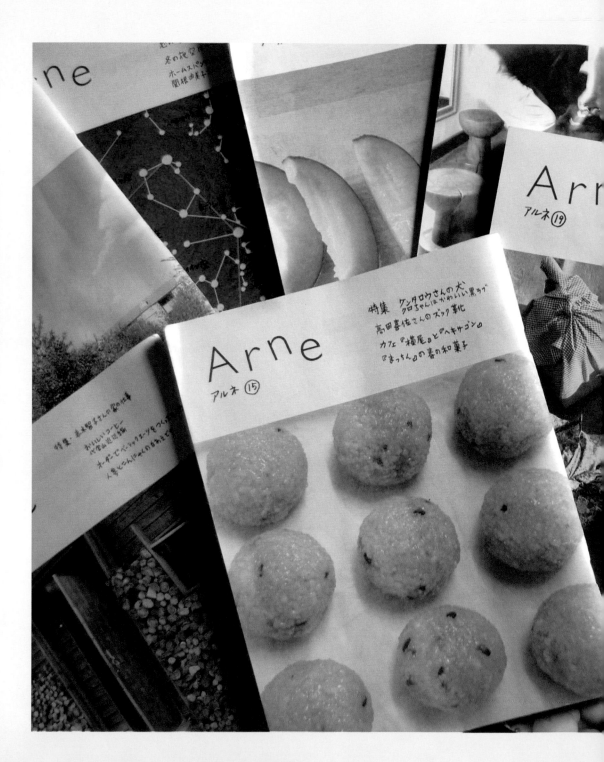

大橋歩

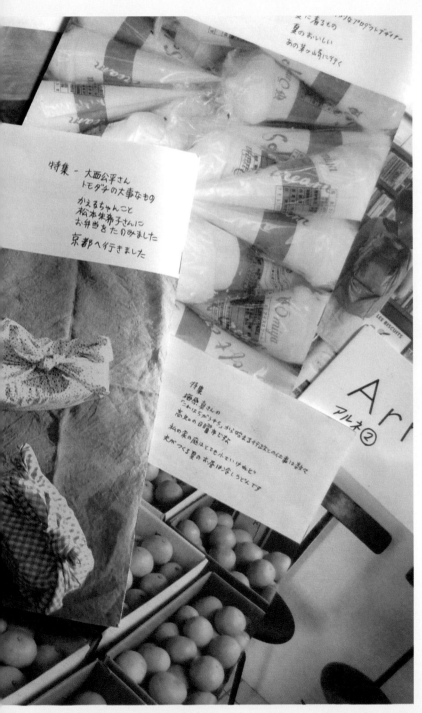

Ohashi Ayumi

插畫家。

1940年日本三重縣生。多摩美術大學油畫科畢業。

1964年首屈一指的男性時尚雜誌《平凡PANCHI》創刊時，

她從第一期即擔任封面插畫繪製長達七年。活躍於雜誌、書籍、廣告等各領域。

以日常生活為主題所創作的插畫和短文，受到廣泛年齡層的讀者喜愛，

出版超過一百本以上的書籍。

2002年，獨立製作從企劃、採訪攝影到編輯的雜誌《Arne》

掀起了日本生活雜誌盛行之風潮。<http://www.iog.co.jp/>

從插畫家 到 雜誌創辦人

2002年的夏天，我在日本的書店無意間看到一本薄薄的、封面「樸素」的雜誌，是剛創刊的第一號《Arne》，翻了翻前幾頁，是鼎鼎大名的工藝設計師「柳宗理」的專訪。誰有本事採訪到極少曝光的大師，甚至拍到他的家居生活呢，翻到發行頁，出現的竟然是我喜愛的插畫家大橋步的名字，又驚訝又開心之餘，期待著一年只有四本的季刊——《Arne》，成了我生活中的樂趣之一。

在遇見《Arne》之前我所熟悉的大橋步是插畫家。她為《平凡PANCHI》所繪製的封面時尚插畫，在六、七〇年代影響了當代年輕人的服飾品味。當時，銀座街頭每到假日即聚集一群年輕人，模仿著她所繪製的服飾穿著風格，《平凡PANCHI》也因此成為當時年輕男性的服裝聖經，她獨特的畫風也為插畫界注入了一股新流。九〇年代初，她為村上春樹的書《村上收音機》所繪製的版畫作品，張張精彩，在週刊雜誌anan與村上春樹連載將近一百張作品，也令讀者印象深刻。另外較常見到的還有生活隨筆、配上塗鴉風格的插畫作品，出現在女性雜誌的連載專欄。幾十年來，她這一類的圖文連載，已出版了一百本以上。

然而，才華洋溢、活力充沛的大橋步似乎是要告訴我們，她還不僅只於此。到了一般上班族的退休年齡時，她竟然辦起了雜誌，挑戰一個從未嘗試過的領域。「過六十歲後，來邀稿的工作，多半是小插圖之類的工作，廣告案子的話，還要跟五家公司比稿，或一家需要提出五案的要求，我想，再這樣下去連自己也會變得相當無趣，於是全都把它拒絕了。」

1｜大橋步專用的房間，以白色為基調，簡潔明亮。隔壁有另一間是助手專用的房間。
2｜雜誌ARNE的製作當中。原來，ARNE雜誌看似隨性的照片，
　　是從這樣多的數量中精心挑選而出的，難怪大橋步說自己在工作上是相當嚴格的。
3｜能窺視到ARNE的製作工作，真是小小幸福之事。

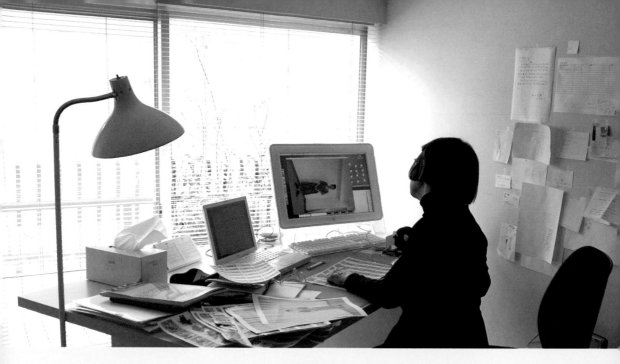

面對室外陽台寬闊的景色工作，在東京是很難得。隨性的便條貼在牆上，獨具味道，大師就是大師。

「接下來該作什麼好玩的事呢，我一直很想純創作，但是又覺得純藝術作品，只有少數人才能接觸到，自己還是比較想做多數人能見到的創作，像是插畫一樣，可以透過印刷傳達出去。由於插畫家的工作和雜誌有長期的合作關係，所以我也和編輯變成了好友，對他們的工作內容也相當感興趣，自己就想應該也可以作看看吧！這就是我作雜誌的的開始。」

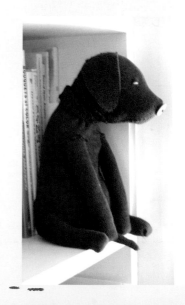

大橋步養了一隻十多歲黑色拉不拉多犬，這是她的朋友手作的布偶。

書櫃上滿滿都是書，最上層擺放的雕塑作品，是大橋步的先生所創作的。

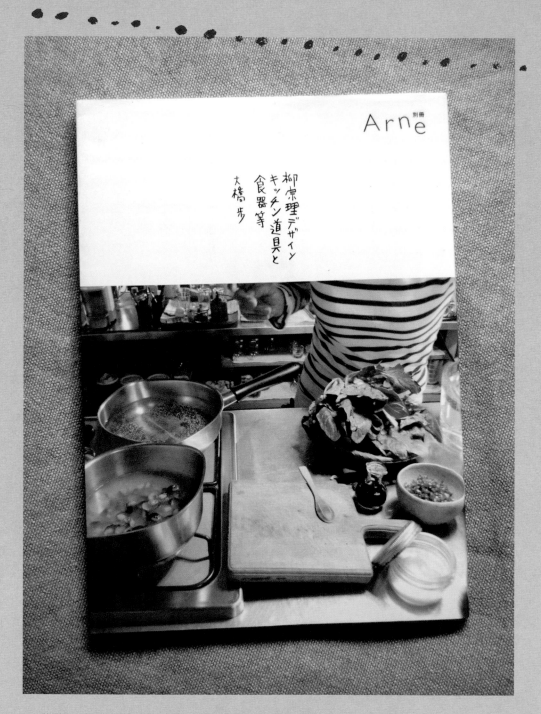

別冊 Arne

柳宗理デザイン
キッチン道具と
食器等
大橋 歩

Arne的別冊。介紹柳宗理所設計的廚具和食器，還有她身邊愛用柳宗理道具的朋友們。

雜誌《Arne》

《Arne》剛創刊時，設定為一本四十頁、一期兩千份的雜誌，頁數薄到大橋步都對讀者感到過意不去，但在可負擔的印刷成本上，也無法再增加頁數。想不到每個月以倍數成長，尤其村上春樹與吉本芭娜娜專訪的幾期，銷售更是突然標高，目前銷售數量與創刊時相比，已經成長十倍以上。但大橋步說：「我不去在意行銷數量的事，因為這樣想的話就不再有樂趣了，終究《Arne》是一本個人誌。」

另外有個小插曲是，在製作創刊號時，大橋步抱著創刊號一定要介紹柳宗理專訪這樣的決心，多次與柳宗理事務所連絡，但提出草稿後依舊沒有得到首肯。她告訴自己不可能這樣就退縮了，輾轉經由柳宗理的夫人向柳宗理說明此事後，才順利在第一號刊出柳宗理專訪，也大大地滿足了身為讀者的我們。「剛開始一個人去採訪時有許多困難之處，常常手忙腳亂的，因為要見自己想見的人，更是格外緊張。還有不太熟悉相機，經常照出模糊的相片。不過能採訪自己想見的人，是個開心的工作。」

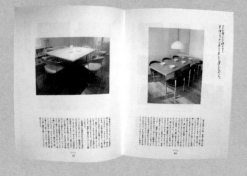

擁有好品味的大橋步，經常介紹藏身巷內非主流的店。
這也對中這群文化系、喜歡與眾不同的讀者的癖好。

上｜不譁眾取寵、簡單生活的大橋步，
　　介紹的都是真正好物。
中｜每一期都有她的生活散文，
　　這是介紹點心時間的圖文。
下｜左邊是她工作室桌椅，右邊是她家的餐桌椅，
　　都是耐看又耐用的。

青春時期的啟蒙

大橋步生長在三重縣鄉下的和果子店，出生不久父母親就離婚了。由外祖父母扶養她至中學二年級時，母親才接她一起住。大橋步有個叔父當時在經營四日市文化服裝學院，母親在那個學校裡教裁縫。對服裝和美術感到興趣的她，在當時已經開始在畫室學畫。那時候在書店裡看見中原淳一〔註〕創辦的女性雜誌《junior soleil》中，介紹了許多有關生活、服裝的都會資訊，深深吸引了她。大橋步說；「如果沒有遇見中原純一的雜誌，現在的我應該就不是走插畫這條路了。」

高中畢業後，經過一次美術大學考試落選，第二年進入了多摩美術大學油畫科，由於在鄉下資訊較少，單純的想，只是喜歡畫畫應該就是去油畫科，進入學校後才知道自己比較感興趣應該是圖案設計科（現在的視覺傳達科）。因為那時也沒有轉系的制度，於是自己在學校裡也是滿混的，並不是個用功的學生。後來，找幾位志同道合的同學組成了「服裝研究會」，反而花了很多時間在那裡，常常熬夜只是為了要縫製明天要穿的裙子，或把想要的衣服畫起來寄給母親，請母親幫忙做。

要畢業時，很猶豫自己未來不知要做什麼，研究會中當過男性雜誌特兒的同學，介紹她到雜誌社面試，想不到對方馬上採用了她的作品，發表在即將創刊的男性服裝雜誌《平凡PANCHI》的封面。因此，在1964年，插畫家大橋步邁出她的第一步。

〔註〕
中原純一（1913-1983）；畫家、插畫家、服裝設計師、雜誌編輯。
創辦女性雜誌《soleil》、少女雜誌《junior soleil》和《向日葵》雜誌，
對日本文化界影響很深的一位藝術創作者。

轉型 的過程

《平凡PANCHI》連載了七年後,接著與服裝品牌《PINK HOUSE》也合作了十年,這樣長久的合作關係,卻都是大橋步自己請辭的。「因為當我太熟悉作畫的要領,並且隨筆就能畫出時,表示自己的狀態正在走下坡了,太順遂的心情之下作畫,是不會產生好作品的。」

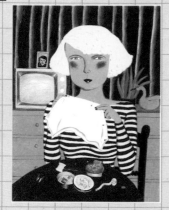

隨後在小孩的誕生後,大橋步的作品也轉型了,加上日本剛好也到了「NEW FAMILY時代」〔註〕,這時候的她開始畫一些家庭溫馨風格的可愛動物和兒童畫。也定期寫作和出版自己的書,她的文字帶有親和力且白話易讀,像是一個好友與讀者對話一般。「因為我只是一個素人,跟一般專業的文字工作者不一樣,無法修飾自己的文字,所以也只能白話的寫出來。」在那個文字還是規規矩矩的時代,大橋步的文字作品,反而成為一種創新,第一本書就賣了十萬本。到如今出版過一百本以上的短文作品了。

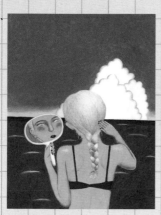

〔註〕
「NEW FAMILY時代」:
戰前的農耕社會時代,家庭模式為夫妻都從事農耕工作,
而到一九七〇年後的產業時代,日本家族形態改為男主外,
女主內的生活方式,此時新的生活模式即稱為「NEW FAMILY時代」。

1 | 為平凡PANCHI所繪製的女性插畫。
2.3 | 為服裝品牌PINK HOUSE所繪製的廣告插畫。
4 | 雜誌文章的插畫作品。

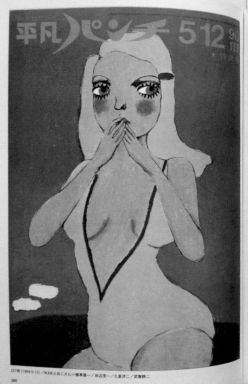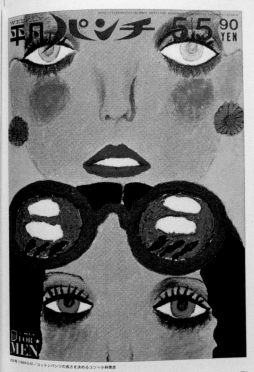

歷年來的平凡PANCHI封面。（圖片來自大橋步表紙集）

給 年輕人的建議

「在我所認識的人裡頭，活躍於自己領域的人，他們都對自己的工作抱著相當的熱情，所以才能持續到現在。並不是為了金錢，也不是為了過好生活而工作的，而是為了能持續這份自己喜歡的工作所以才努力。就像畫畫對我一樣，只要拿起筆和紙來塗塗畫畫的，我就感到十分地快樂。」

「接下來的事我也不知道，只是日本現在已趨於穩定保守，不像當年我出道的那個時代，當時，昨天的事情在今天看起來都是舊的，創意人的工作在那時候相當地有趣，大家每天都充滿活力在做事。但是我想，台灣跟日本不同，台灣還在成長，還有很多的機會，可以去挑戰舊的體制，就像我經歷的時代一樣，而且台灣現在正面臨轉型，從代工轉型到創意領導的時代，更有機會去找尋下一步該怎麼走，我想這是很好的機會。」

Q:一天的時間大概是怎麼過的？

A:每天五點起來，洗頭之後做早餐和準備便當。六點之後和先生一起帶狗去散步。

之後是早餐時間。之後就洗衣、做一點家事之類的，九點二十分離開家開車到公司。

到公司約十點。開始工作到十二點。

中午休息一個小時的時間，和助手一邊吃便當一邊聊天。一般工作到七點左右。

因為要準備做晚飯和便當的材料，所以回家前會先到超市買菜。

晚飯後會看九點鐘的新聞，一般約十點或十點半睡覺。

Q: 喜歡的書是什麼？

A: 楚門卡波提 （Truman Capote）《別的聲音，別的房間》，這是我以前讀過的書，

自此就喜歡上他的作品。

還有，村上春樹的《舞，舞，舞》。

Q:工作的時候喜歡聽什麼音樂？

A: 工作時沒有聽音樂的習慣。

Q:喜歡的電影是什麼？

A: 2001太空漫遊 （2001: A Space Odyssey）。

我心深處(Interiors，1978伍迪艾倫的作品)。

海鷗食堂（日本電影）。

Q:你覺得人生重要的事是什麼？

A: 擁有愛的能力。

Q:接下來想做的是什麼？

A:到七十歲為止，再做雜誌三年，再辦四次的藝術展覽。

Q:當工作上有瓶頸時，會有想去的地方嗎？

A:廚房。

歷年來的平凡PANCHI封面。
（圖片來自大橋步表紙集）

Q:你喜歡去哪些地方？

A:超市和食品材料店。

TRUCK

由夫妻檔黃瀨德彥與唐津裕美所成立的傢具品牌。

保留材質的自然原貌，不做多餘的加工處理，是「TRUCK」傢具獨具風味的地方。
在大阪玉造的「TRUCK」與二號「AREA2」中製作與販賣。店裡除了傢具和生活雜貨外，
也有唐津裕美的「白熊舍」皮製雜貨工作室所製作的商品。
<http://truck-furniture.co.jp/top.html>

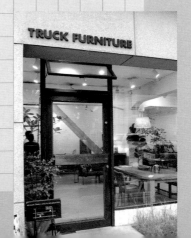
一號店的店內景致。

一對創作夫妻的創意結晶─
TRUCK

在從事創作的領域中，有許多拍檔是夫妻也是工作夥伴，但是黃瀨德彥與唐津裕美是我見過最令人羨慕的組合。

除了他們的才華以及生活方式之外，最重要的是，只要他們在一起的地方，連空氣都變得「開心」起來。他們談話時的節奏就好比爵士樂的即興演奏，一個人詞窮了，另一個人就馬上補充，一前一後，一快一慢的節奏，譜成了一首和諧愉快的曲子。

在TRUCK未誕生之前，黃瀨德彥的工場在四周都是稻田的郊區，每天一個人在田地中製作傢具，他笑著說：「那時候寂寞得不得了，最開心的事是送貨到寄賣的店裡，因為這樣才有機會和人講話。」

而他們兩人第一次的相遇，也就是在黃瀨德彥寄賣傢具的店裡。當時以插畫為主業的唐津裕美剛好在那家店裡辦展覽，唐津裕美說：「我們一談話，就發現對方跟自己的興趣喜好都很相像，而且是在每一方面。」

學藝術且擅長視覺想像的唐津裕美，初見黃瀨德彥作工精細的傢具時，就知道他對品質的要求相當高，認為這樣的傢具零散寄賣在別人店裡很可惜，應該要有自己的空間來陳列才能將特色充分表現出來。

所以，經過了幾年，在這對才子佳人的結合之下，TRUCK誕生了。

「TRUCK FURNITURE」是一號店，樓下室展示空間，他們就住在樓上。

自然融入生活的TRUCK傢具

TRUCK傢具就和黃瀨德彥本人一樣，呈現裡外如一、純粹自然的氣質。他的另一半唐津裕美也說：「TRUCK的名字，除了好記之外，就是以黃瀨德彥的性格去命名的，他結實有力，勤勞工作，行動力很強，就好像卡車一樣。」

TRUCK的傢具最令人傾心之處　，是當你坐上他們任何一張沙發或椅子時，壓力在瞬間彷彿都被椅墊吸走了似的，整個身體輕飄了起來。這個部份也是黃瀨德彥最努力實踐之處。他總是一再試做，調整各種角度直到滿意為止。

黃瀨德彥說：「我希望我的家具能讓人鬆一口氣，好好休息。每次有客人寫信來，說他買了我的傢具，用來吃飯、看書、午睡等，我們就會覺得很開心，自己做的傢具進入了那個人的生活之中。」

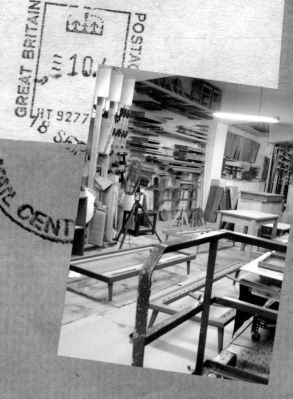

客人要上四樓的店時會經過製作傢具的工房，可以看傢具的雛形。

另外，TRUCK的傢具還有一個特色，就是他們保留了材質原來的風貌，不再另行加工。他們自己家中的餐桌，就有一個約十公分的洞在桌面上，這是木頭原來就有的痕跡，黃瀨德彥毫不避諱的將它使用在桌板上，反而獨具特色。

黃瀨德彥說：「一般傢具店會淘汰掉的材料，我會利用它們做出適合的傢具。像是做皮沙發的皮料也一樣，很多人看到有刮傷或污染就將它丟掉，但我反而會找出這些材料的特色，讓它們發揮在適合的傢具上。」所以TRUCK的傢具散發著二手傢具的使用感，但卻不是刻意加工的仿古傢具，都是貨真價實的全新傢具。

這是馬皮沙發，坐在上面非常舒適，
沙發的名字取作「UMA」，
就是日文的馬的意思。

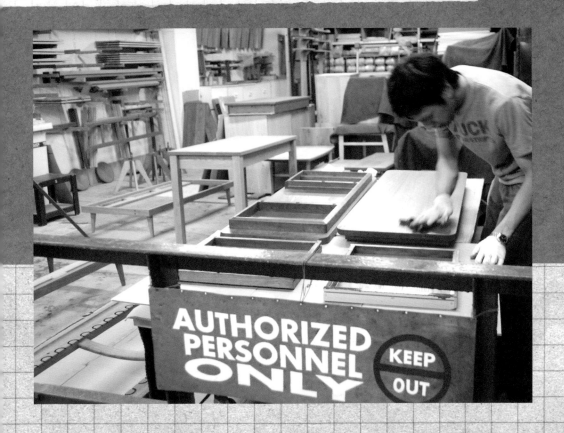

「TRUCK FURNITURE AREA2」店內所販賣的生活雜貨，都是唐津裕美自己選購的，也和 TRUCK 的傢具呈現相同的氣氛。

和生活很接近的傢具店TRUCK

一開始黃瀨德彥和唐津裕美的理想工作形態，就希望生活和工作可以結合，所以他們的家就在店的樓上，而製作傢具的工場就在店的後頭。

在傢具數量還不是很多的時期，沒有太多樣品可以提供客人參考，他們甚至把自己的家當成樣品屋，將客人帶到家裡看他們正在使用的傢具，讓客人感受傢具用在生活的感覺。 黃瀨德彥說：「我們想要做的店，不是標榜某某設計師的設計品牌，我們想要的店，是在一般住宅區的街坊巷弄、跟大家的生活很接近的傢具店。」

幾年後，隨著傢具量增多，TRUCK又引進了生活雜貨的部份來販賣，也多了其他的藝匠學徒，所以他們在步行五分鐘的地點，又找到了一棟四層樓的空間，成立二號店AREA2。

「TRUCK FURNITURE AREA2」

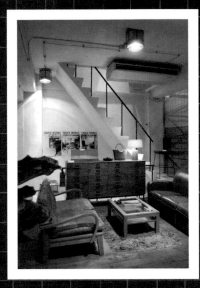

「TRUCK FURNITURE AREA2」的店內風景。

白熊舍所作的皮件在
「TRUCK FURNITURE AREA2」
可以買得到。

AREA2有趣的是，在這裡我們可以見到傢具成型的過程。

二樓的工場有許多家具雛形，工場中擺滿了未經處理的各種木材，

幾位工匠正在裁切木頭，

當客人來到這裡也都可以見到製作中的TRUCK傢具。

上了三樓可以見到接近完工的傢具，正在做最後的拼裝和修整。

四樓則是展示完成品的空間，也是販售的店面，

在這裡除了傢具之外，

也有唐津裕美所挑選的生活雜貨和她所創作的皮件。

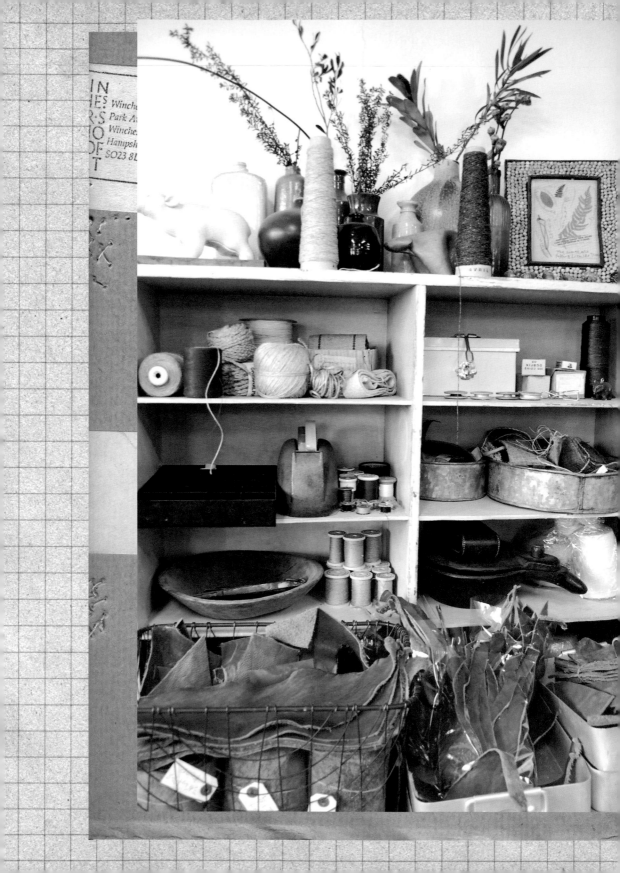

唐津裕美為白熊舍作的小熊吊飾,牆上的插畫也是唐津裕美畫的。

「白熊舍」沙發剩料再創作

製作皮件的材料和鈕扣。

唐津裕美的皮製的皮製雜貨作室「白熊舍」,在TRUCK附近的一棟公寓之中。這裡是個手感風味十足的工作室。裝材料的籃子和櫃子,不刻意擺設,零散的各種材料中卻呈現統一的美感,可說四處都是風景,能從其中看出主人的品味。

唐津裕美說會開始經營「白熊舍」純粹是個偶然,「每次看到TRUCK皮沙發用剩的皮料,就這樣被丟掉實在很可惜,留著卻也越堆越多,所以就想拿來做些什麼比較好呢?我沒有任何裁縫基礎,可以說是完全的素人,而剛好我妹妹那時候也離職,我就找她一起來做看看。」她們將這些用剩的皮料做成大大小小的包包、飾品等,在沒有經過專業訓練下反倒自然散發著樸拙手感,而受到大家的喜愛,所以「白熊舍」的訂單已經累積到好幾個月後才能交貨了。

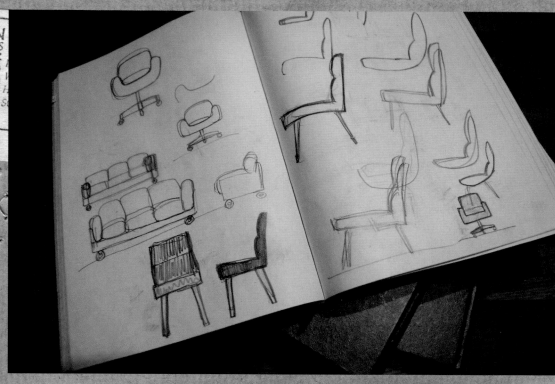

「什麼都可筆記」。黃瀨德彥在從前所畫的傢具草稿。

「什麼都可筆記」。
這是唐津裕美在從前所寫下的未來計畫，
也曾經有猶豫要怎麼將住和工作空間做好的調適，
畫了四種模式。

實現夢想的「什麼都可筆記」

黃瀨德彥和唐津裕美至今已經記了許多本「什麼都可筆記」了。「什麼都可筆記」是他們為筆記本取的俏皮名字，許多年前他們就固定將筆記本擺在餐桌上，兩個人隨時都可以將想到的事寫上去。

翻閱從前的「什麼都可筆記」，可以看到TRUCK還未成立時黃瀨德彥畫的傢具草圖，如今，這些草稿上的傢具都已被實現且擺在店中。另外，也有唐津裕美為兩人生活規劃的理想圖，她用可愛的字和插畫，將自己想要的家和工作環境用可愛的塗鴉風格畫起來，甚至還把將來想養的狗拉布拉多的名字BUDDY都想好了，當然現在名叫BUDDY的拉布拉多狗已經養在他們家裡，不過除了BUDDY之外，還有其他的貓貓狗狗加起來十多隻。這些動物們，也經常充當模特兒出現在TRUCK的型錄當中

看過「什麼都可筆記」的人，都會不得不佩服他們實踐夢想的能力。黃瀨德彥笑著說：「如果沒有唐津裕美，沒有她的發想力，現在我可能還在田裡的工場工作。」而唐津裕美也說：「我是個只會想東想西，動動口的人，而黃瀨德彥是行動力十足的人，沒有他就很難實現一切。」

不管是在生活或工作上，相輔相成，一起成長的黃瀨德彥和唐津裕美，是一對令人稱羨的夫妻拍檔，他們追求自然純粹的幸福，也將這種幸福感藉由TRUCK傢具傳達出來。

我想生活中最不可或缺的，也就是這種簡簡單單的幸福。

工作室中以手工的老東西居多，
平常就是唐津裕美和妹妹一起在這裡工作。

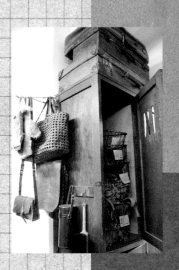

櫃子裡都是製作傢具所剩的皮件，
形狀大小都不同，
唐津裕美利用每塊皮件的特性去製作適合的商品。

他們家中的書櫃，有各式各樣的書籍，櫃子當然也是黃瀨德彥自己做的。

白熊舍。

這是他們自己的住家，家中有許多貓貓狗狗，
隨時都會出現在鏡頭前。

About my life

Q：一天的時間大概是怎麼過的？

A：七點過後起床，然後帶四隻狗去散步，回來後餵貓和狗吃飯，然後吃過早飯後，
十點左右員工來上班，我會去看一下進度，然後因那天的狀況而定，
現在想事情的時間比較多，工作和生活沒有分界點，
所以有時候也是回到家裡想東西，已經可以安心交給手下的人。

Q：休假日是如何過的？

A：跟上班沒有太大分別，只是休假日店沒有開張，所以前一天心情上會小小高興一下，
不過其實做的事差不多。因為現在小孩還小，所以兩個人分擔照顧她，比較難移動。
以前的話，有時候會開車帶狗去海邊、山上。

Q：請問喜歡的書是什麼？

A：喜歡的書很多，各種書都看。經常兩人一起去書店就分頭去逛，然後要買時就會一次買很多。

Q：工作時喜歡聽什麼音樂？

A：各類型的音樂都聽。沒有特定聽那一種。

Q：請問喜歡的電影是什麼？

A：黃瀨德彥喜歡紐西蘭的電影《超速先生》（THE WORLD'S FASTEST INDIAN）。
唐津裕美喜歡《成名在望》（Almost Famous）。

Q：接下來想做的是什麼？

A：能持續現在所作的事並繼續下去。

Q：當工作上有瓶頸時，會有想去的地方嗎？

A：沒有感覺有什麼瓶頸的時候耶。不過常常一邊游泳一邊想事情。

Q：在東京你喜歡去哪些地方？

A：家裡附近的難波宮史蹟公園，每天都在那裡遛狗。

26

岡尾美代子

Okao Miyoko 岡尾美代子

造型師。

對服飾雜貨有點興趣、也經常翻閱日本雜誌的人，或許不曾特別留意過造型師的名字，
但是對於她的作品應該並不陌生。或許你也曾和我一樣，在她所創造的世界中，
編織過無數個有如蜜糖般的夢。在八〇年代的出版界誕生了一本名為「olive」〔註〕的少女雜誌，
這本雜誌創造出前所未有的獨特世界觀。「olive」雜誌帶給女孩們的，不單只是服裝的搭配，
也包含了音樂、電影、室內設計、繪本等文化面的訊息。在文化和生活上，對日本女性帶來
很大的影響 。也因此誕生了「olive少女」一詞，指的就是當時看「olive」長大的女性族群。
造型師岡尾美代子，是這本雜誌的幕後功臣之一。她在雜貨、服裝和空間的搭配以及氣氛的
營造上，創造了獨有的風格，至今仍影響日本的生活雜貨界。

〔註〕：雜誌「olive」1982年由出版社MAGAZAIME HOUSE出版社所創刊的女性雜誌。
每月發行兩期，於2000年停刊。一度復刊，但於2003年再停刊。以都會少女的生活文化為取向。

1.

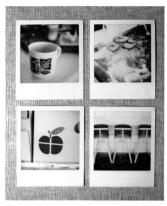

2.

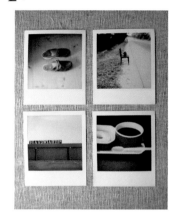

3.

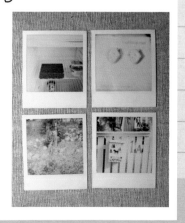

我所傳達的並非物或人的造型，
　　　而是他們所在環境的空氣。

目前與多家雜誌合作的岡尾美代子，

作品一眼即可辨識，

她的作品雖是經過她精心點選的場景，

但卻自然無造作、彷彿來到好友家中悠閒自在。

也因為這個特質，岡尾美代子的作品，

受到倡導自然風的日本生活誌「Kunel」「SPOON」的喜愛，

在每期的雜誌中都可見到她的作品。

此外，主張著自然儉約風格的品牌「無印良品」，

廣告中無垢空間的視覺創造也是她的代表作品之一。

在台灣，大家對於造型師的印象，

多數是聯想到為模特兒做服裝或是做髮型。

而岡尾美代子的「造型師」工作，非僅止於此。

「這份工作不只為模特兒作造型，或把選來的物品擺上而已。

製作拍攝背景的氣氛，也同樣重要。

我作造型時是以立體的概念來思考，

傳達的其實不是人與物的部份，而是他們所在環境的空氣。」

秉持著這樣的概念，目前岡尾美代子為「雜貨」與「空間」

的造型工作，反而多過於人物造型的工作，

成為「雜貨造型師」的代表。

1.2.3.｜旅行時所拍的拍立得相片，風格和視點都很獨特，
　　　　傳達出寧靜而幸福的生活片刻。

為無印良品的型錄所作的室內空間造型設計。
無印良品想傳達的簡單不造作的生活感，
正是岡尾美代子所擅長的。

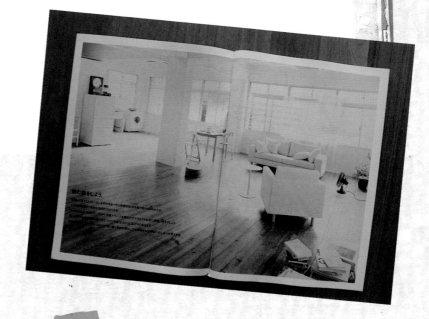

「雜貨」的開始

岡尾美代子在雜誌中經常使用「雜貨」一詞，以致於後來普及化成為眾所皆知的常用語，生活用品也因此多了一個時髦味的名字—「雜貨」。也出版過一本書「Zakka　Book」介紹她嚴選的雜貨。

她有個好玩的興趣是用拍立得相機來記錄自己的生活和旅行日誌。不加修飾的生活一角，呈現在褪色古風的立可拍照片上，成為岡尾美代子的代表風格。這樣個風格受到知名雜貨品牌「afternoon　tea」青睞，邀請她在網站上連載作品「room　talk」。除此之外，她也出版了幾本相關的書「room　talk」、「room　talk2」等。這類的作品，也在日本掀起一股拍立得再使用的風潮。

家具・家電・ファブリック

2007 春夏

家の話をしよう
無印良品

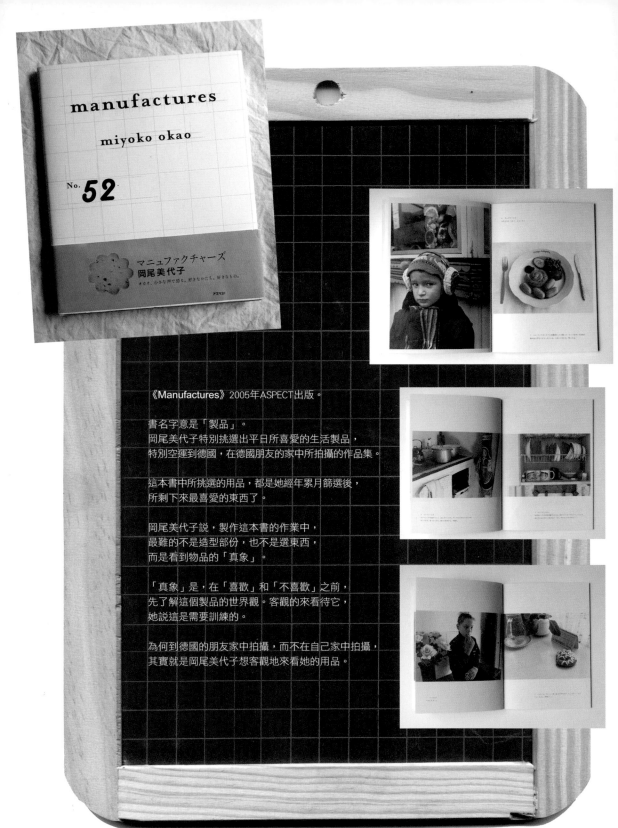

manufactures

miyoko okao

No. **52**

マニュファクチャーズ
岡尾美代子
オカオ、小さな声で語る、好きなかたち、好きなもの。

アスペクト

《Manufactures》2005年ASPECT出版。

書名字意是「製品」。
岡尾美代子特別挑選出平日所喜愛的生活製品，
特別空運到德國，在德國朋友的家中所拍攝的作品集。

這本書中所挑選的用品，都是她經年累月篩選後，
所剩下來最喜愛的東西了。

岡尾美代子説，製作這本書的作業中，
最難的不是造型部份，也不是選東西，
而是看到物品的「真象」。

「真象」是，在「喜歡」和「不喜歡」之前，
先了解這個製品的世界觀。客觀的來看待它，
她説這是需要訓練的。

為何到德國的朋友家中拍攝，而不在自己家中拍攝，
其實就是岡尾美代子想客觀地來看她的用品。

帶著不便的生活直到好東西出現為止

對於選擇好的生活用品，她有特殊的堅持。「我選擇好東西的方式
是，在沒有適合的東西出現之前，雖然不方便，但我會帶著不便的
生活直到好東西出現為止。」她覺得許多人對好東西的印象是，裝
飾精緻如同百貨公司賣的高級品。而她想尋找的好東西卻不是這樣
的，反倒是簡單平凡、可融入生活的日常用品。這類的好東西，早
期在日本並不多，所以她經常到巴黎、倫敦或北歐尋找；漸漸的日
本雖然有了這類的用品，卻要花一點錢才可買到，也不夠普及化。

她也告訴我如何在物資多到無從選擇的現今，選擇適合自己的東西
。「一開始不用很急著要找出自己的生活風格，需要慢慢的摸索，
有時會買到失敗的東西，但只要累積多了經驗，就會漸漸地找到適
合自己的東西。好的方法是比如在選擇盤子的時候，要想像盤子在
廚房的樣子，在餐桌時候的樣子，而不是以盤子好看不好看來想，
要用整個環境空間來想。」

岡尾美代子在工作上需要尋找各類的生活雜貨，所以需要保持客觀
冷靜的角度來看待這些物品，盡量讓自己不要對物品投入太多的感
情，因為她認為服飾雜貨都是有時代趨勢的，必須更冷靜與物之間
保持距離，才能在工作中有好的表現。也因為如此，間接影響了她
在家中所選用的生活用品；同樣也抱持客觀的對待，不一味投入情
感，反而清楚的做出空間的氛圍。

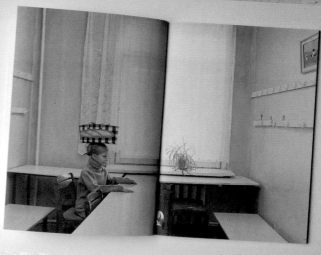

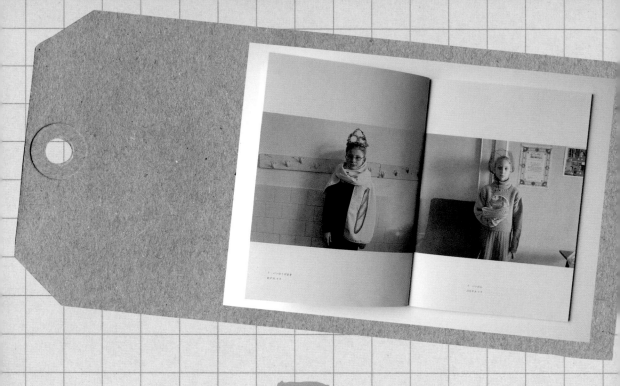

少女，是一種情緒

岡尾美代子所設計的視覺空間裡，帶著淡淡懷念的情緒，時鐘彷彿停止了，時針指在少女時期的某個下午，斜斜的陽光把影子拉的長長的下午，喝一口飄著熱氣的紅茶，配上甜甜不膩口的蛋糕似的 。「我的作品中會出現的模特兒通常都是某個年齡的少女，我喜愛這個年紀的美和姿態。少女的美是因為介於小孩與大人之間，不是百分百甜美的可愛，而是也包含了殘酷的、邪惡的可愛。我很珍惜這個時期的心情，或許是一瞬即消失的短暫時期吧。」

岡尾美代子把這種少女情緒放在她的作品中，這樣的情境，讓許多週而復始、打點居家生活的女性，有一塊偷偷做夢的空間。所以，在日本許多知名的雜貨和服飾品牌，都是委託她來當背後軍師。

《Fedor》2005年ascom出版。

岡尾美代子和另一位造型師大森佑子
一起合作的書。兩個做著相同工作的朋友，
都以「麵包」作為主題來表現創意。
這本書有兩人的發想、對話、和展現
一切與麵包有關的事物。

《room talk》寫關於生活的、雜貨的、旅行的日記，
有她隨手拍的照片，和淡淡的文字，讀這本書就像午睡般的舒服。

Room talk

miyoko okao

岡尾 美代子

筑摩書房

中文版和日文版的內頁，是相同的編排。

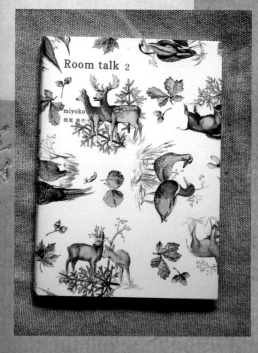

《room talk 2》2006年筑摩書房出版。

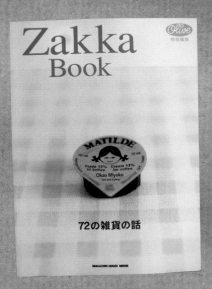

《Zakka Book》2000年magazine house出版。

這本是Olive雜誌系列的特刊書籍。收錄岡尾美
代子為Olive少女所挑選的72種雜貨。

漫畫書與星際大戰的啟發

岡尾美代子踏入這行是因為受到漫畫書的情境影響所致。她在小學四、五年級時，喜歡上集英社所出的連載漫畫書「riboon」，當時田淵由美子、陸奧A子的漫畫中，畫著當年流行的穿著風格「IVY LOOK」〔註〕，還有漫畫中的室內空間都深深影響了她。

另外，她還著迷星際大戰的電影，每一集都是看了又看。「星際大戰給了我很大的啟發，尤其在工作上，現在我連在工作需要發想時，都需要聽著星際大戰的音樂呢。」

近期，她忙著與雜貨品牌合作商品開發，還有為商店做室內設計工作，也替自己訂下新目標，「把既有的風格形象確立地更清楚，因為有一些新的年輕人也紛紛出道，作著類似的工作，所以自己要再更努力，讓自己的定位更清楚。」

出道二十多年岡尾美代子，創造了多次時代先驅的紀錄，卻依舊保持清新初始之心，這是令我深深感動之處，也期待趕快看到她下一次的先驅作品。

〔註〕：「IVY LOOK」一九六〇、七〇年代深受年輕人喜愛的一種服飾風格，服裝風格來自於美國東岸長春藤名門大學的學生所穿的傳統紳士服。

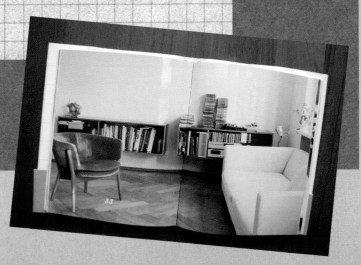

5

サンクの本

雑貨／道具／北欧

スローなエレベーターをゆるゆるとあがっていくと、
きりっとした表情の、甘すぎない雑貨が並んでいる、
お目当ての店があります。

—— 岡尾美代子

主婦と生活社

保里享子・著

《CINQ的書》2006年主婦與生活社出版。

「CINQ」是位於青山的生活雜貨店，藏身在一棟小而不起眼的大樓中，搭著搖搖晃晃的電梯到五樓，會有意外的驚喜，
這裡有許多岡尾美代子推薦的好東西。這本書中收錄了岡尾美代子為「CINQ」的雜貨所做的視覺影像，
看過她賦予雜貨的故事後，讓人更想買這些東西了。

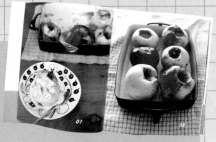

About my life

Q：一天的時間大概是怎麼過的？

A：六點的鬧鐘，但總是八點才起床，

然後到現在合作的店裡開始工作，直到晚上八點。

現在期許自己每天能十二點以錢上床睡覺，不過都拖到一點。

Q：休假日是如何過的？

A：看電影。我非常喜歡電影，

雖然不是那種研究派的，也不是知道很多，就是喜歡。

Q：喜歡的書是什麼？

A：村上春樹的書。還有現在正在看的是有關風力發電的書，

另外有一本是「La Petite de Monsieur Linh」林先生的小小孩。

Q：工作時喜歡聽什麼音樂？

A：星際大戰的配樂。

Q：請問喜歡的電影是什麼？

A：《星際大戰》。五〇年代的音樂劇，像是《真善美》。

Q：你覺得人生重要的事是什麼？

A：好像是這個又好像不是，有點不太確定，應該是LOVE＆PEACE吧！

還有保持充滿動力的態度。

Q：接下來想做的是什麼？

A：再做一些店的設計的工作，和開發雜貨用品。

隨時保持充滿動力，意欲的工作態度。

Q：當工作上有瓶頸時，會有想去的地方嗎？

A：書店。

Q：在東京你喜歡去哪些地方？

A：青山古董通的一間精品店「DRAWER」。

皆川 明

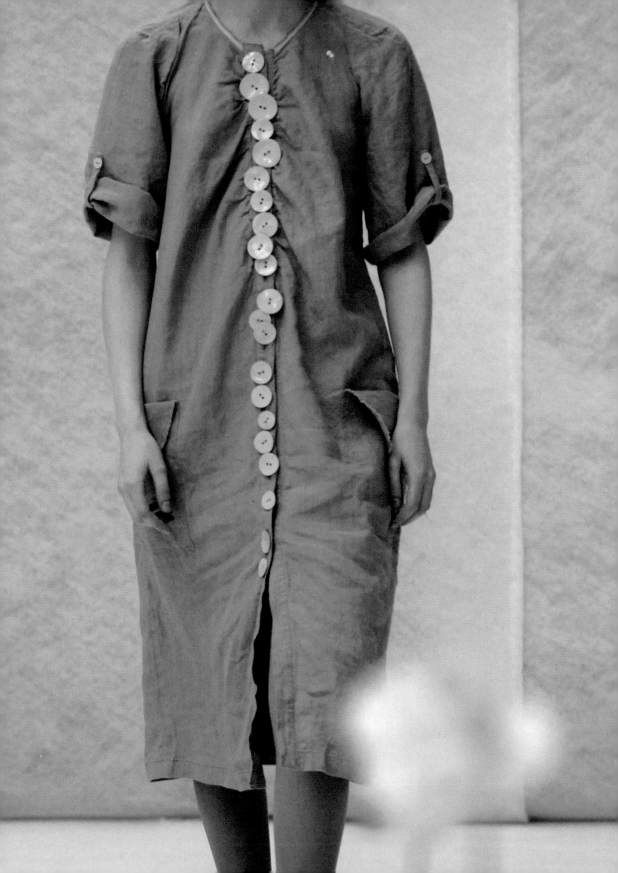

AKIRA MINAGAWA 皆川明

服裝設計師。

1967年東京出生，文化服裝學院畢業。1995年自創服裝品牌mina。

2000年於東京白金台開設品牌專賣店，2007年於京都開設第二家專賣店。

2003年品牌名改為minä perhonen，「minä」是芬蘭語，是「我」的意思，「perhonen」

則是蝴蝶的意思，設計師希望創作如同蝴蝶翅膀般美麗輕盈的圖案。

除了自己設計開發布料之外，在做設計時，也秉持著希望自己的服裝作品能被長久使用

的概念，不為潮流所左右。作品除了在東京服裝秀發表之外之外，也多次發表於巴黎服裝秀。

< http://www.mina-perhonen.jp/ >

充滿詩意的布料想像世界

minä perhonen在東京白金台的店離車站有點距離，藏身於小巷弄的三樓建築物之中。鄰近東京庭園美術館，附近卻沒有別的商場或商圈，來到這裡的客人，都是特地為了minä perhonen而來的。多次登上巴黎服裝秀的服裝品牌，卻仍然保有初創品牌時低調而誠懇的作風，這也是設計師皆川明以及他的作品令人喜愛的地方。

皆川明的工作室離專賣店步行只需一分鐘，在一個有大露台的頂樓空間，氣氛像是童話世界中的小閣樓，窗外剛好將東京庭園美術館的自然風景盡收眼底。

皆川明本人，就像minä perhonen的服裝，帶著含蓄誠懇、溫暖而內斂的氣質。在採訪過程中，他貼心地特別為我放慢說話的速度，手裡還拿著我出版過的繪本，詢問我故事內容。對繪畫世界很感興趣的他，在沒有走上服裝設計這條路之前，還曾經想以繪畫為工作。皆川明說：「我喜歡想像，我的設計就是希望穿上minä perhonen的人能充滿想像地生活在現實世界中。」

每一季，欣賞minä perhonen的新布料，就如同翻閱圖畫書一般，每翻閱一頁就期待下一頁的場景。minä perhonen每年都有一個故事主題，2007年的故事主題是，「一個小村莊中正舉行小小的慶典，聚集在這裡的女孩們，穿著母親留給她們、親手縫製的衣裝，每一件被珍惜的衣服就在女孩的生活中輕悄悄地呼吸著……」

1｜皆川明喜歡閱讀佛學思想家作品《空海全集》和北原白秋的《白秋詩集》。
2｜桌上是皆川明親手刻的版畫作品，也用在布料上面。
3｜皆川明的工作桌風景，有許多他收集的小東西。

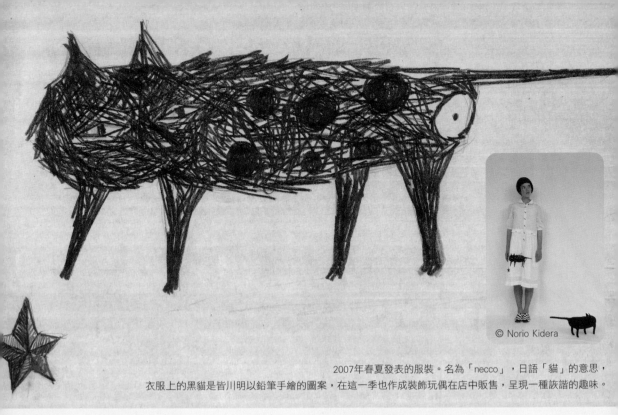

© Norio Kidera

2007年春夏發表的服裝。名為「necco」，日語「貓」的意思，衣服上的黑貓是皆川明以鉛筆手繪的圖案，在這一季也作成裝飾玩偶在店中販售，呈現一種詼諧的趣味。

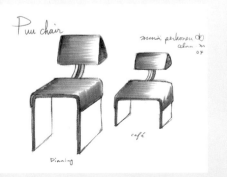

皆川明的手繪草稿。

另外，他每一塊布料，都有自己的名字，像是「雪之日」、「霧中的森林」、「flying bird」、「flower bed」等詩意盎然的名字。也因此，穿著皆川明所設計的服裝時，個個都像是從森林走出、捧著詩集的文藝女子。

皆川明的布料圖案靈感，都是由日常的自然風景中取材的。在他的素描簿裡，畫了許多他在生活與旅行中所見到的植物、動物以及風景，手繪筆觸的線條，風味十足，他將這些題材加入自己的想像，呈現於布的世界之中。

「我覺得設計的重點不是東西的外在，而是使用這個東西所帶來的幸福。幸福指的不是擁有多少經濟能力或擁有多少東西，而是在自己活著的這一天當中，是否發現新的自己，是否感到活著實實在在。所以我覺得設計師要傳達的不是物的外在，而是內在的體驗，一種情感體驗的傳達。」

布料設計。

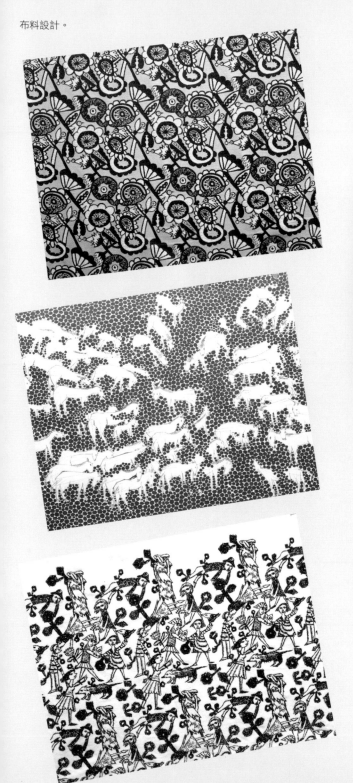

2005年春夏系列的服裝，
在手臂處所裝飾的是以花朵、樹葉、小鳥及蝴蝶，
一針一線手工繡出的立體刺繡圖案。

© Norio Kidera

2002年秋冬的布料設計「roof」。

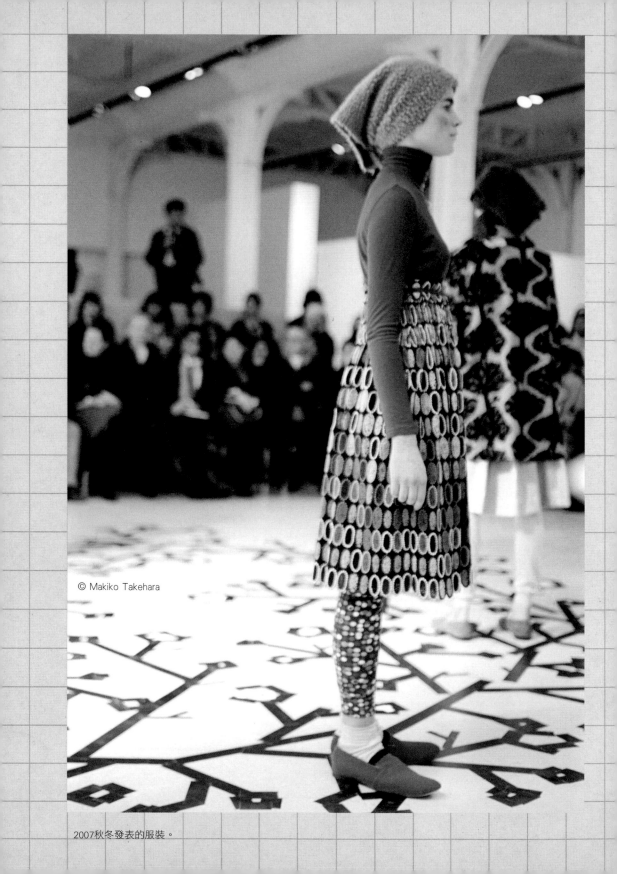

© Makiko Takehara

2007秋冬發表的服裝。

堅持，因此獨特

品牌成立時，皆川明就決定不以服裝界的既定模式來運作，
他沒有使用市販的布料來設計衣服，而是從布料開始就由自
己設計，他認為布和服裝是一體的，唯有這樣作自己的理念
才有一貫性。

皆川明將設計好的布料再找工廠開發生產，剛開始由於沒有
太多成本可以開發布料，所以他利用同一款布設計成不同的
衣款，創業最初的一季只有三、四件衣服而已。

皆川明說：「一開始時遭遇到最大的困難是尋找合作的工廠，
因為當時自己的公司規模很小，也沒有企業的資金贊助，能
製作的數量很有限，所以很難取得工廠的信任。後來自己到
工廠去打工，了解製作程序，也與工廠取得了互信之後，才
開始合作。」

或許一般設計師面對這個狀況，會感慨資金不足，充滿挫折
跟無力感，甚至妥協現狀，但是皆川明卻不這麼想，反而跑
去工廠打工，既能更實際地了解製作程序，也和工廠取得了
互相信任。堅持自己做法的皆川明因此創造了獨一無二的品
牌風格。

在中學時曾經想成為馬拉松選手的皆川明，在一次骨折受傷
後，不得不放棄這個夢想，但馬拉松選手的心智訓練，卻為
他往後的創作生涯，帶來極大的影響。

他在文化服裝學院就讀時，就用自己的方式去縫製畢業製作，
而不管其他人的步調和學校規定，即使到畢業典禮時還交不
出作品也來不及參加畢業展，但他卻沒有放棄製作，仍舊不
急不緩的以自己的步調進行。

他對作品的堅持和精神，也是成就現在mina perhonen這個
品牌與眾不同的地方。「我所設計的衣服，使用了特殊的布
料和堅固的縫製方法，因為我希望這些衣服可以穿三代，媽
媽可以留給女兒穿，然後再留給孫女穿。衣服穿久之後，或
許有些磨損的痕跡，但我所縫製的方式，當裡布的顏色若隱
若現透出時，又會呈現出另一番風味。」

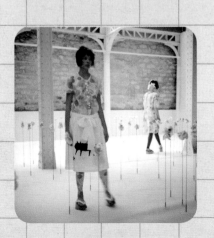

2007春夏發表的服裝。©金玖美

秉持永續經營的理念，所以minä perhonen選擇於「日本歷史與文化之窗」的京都開設二號店。

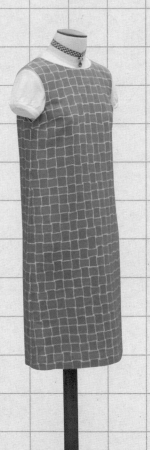

創造流行而不是複製流行

對於時尚界每一季會拍賣庫存的方式皆川明始終抱著疑問，他覺得
衣服的生命不應該只有一季就結束，應該與其他設計產品一樣，有
著長久被使用的價值才對。所以 minä perhonen沒有季節拍賣，
生產過的布料也會在幾年後又再度推出，而這樣的方式反倒是讓
mina愛用者更愛不釋手。每當前幾年的布料再設計成限量新款推
出時，不過幾天便銷售一空。對於minä perhonen來說，外面的市
場和流行將不會左右它的精神，minä perhonen的使用者也是支持
這樣理念的一群。

「我所從事的服裝設計業，是創造流行的工作。但是，我並不去在
意流行情報，而是從自己的生活中去感受，創造屬於自己的流行。
從外在的情報中取得的流行資訊，只是複製流行而不是創造流行。
在我們身處的環境與社會之中，將感受到的東西創作出來，我想這
才是創造流行。」

給年輕創作者的建議

「有許多年輕創作者的作品不容易被社會所接受，那是因為他們的作品經常展現超現實的世界，而非從生活取材。如果不是生活中可以感受到的東西，作品就很難融入人的生活之中。」皆川明認為，能打動人心的題材，往往都是從極為平凡的日常中發掘的，用不同角度去觀察，就可以尋找出隱藏在其中好玩的地方。

「如果喜歡某位創作者的作品，可以觀察自己和他有什麼不同，花很長的時間也沒關係，找出自己的特色在哪裡，在成為專業者之前的學習階段，可以模仿自己喜歡的風格，漸漸地就會找出自己的路。不過成為專業者之後就不能再模仿他人喔！」皆川明笑著說。

謝謝您購買本書！

如果您願意收到大塊最新書訊及特惠電子報：

— 請直接上大塊網站 **locus**publishing.com 加入會員，免去郵寄的麻煩！

— 如果您不方便上網，填寫下表，亦可不定期收到大塊書訊及特價優惠！
　　請郵寄或傳眞 +886-2-2545-3927。

— 如果您已是大塊會員，除了變更會員資料外，即不需回函。

— 讀者服務專線：0800-322220；email: locus@locuspublishing.com

姓名：_____　　性別：□男　　□女

出生日期：_____年_____月_____日　　聯絡電話：_____

E-mail：_____

您所購買的書名：_____

從何處得知本書：1.□書店 2.□網路 3.□大塊電子報 4.□報紙 5.□雜誌
　　　　　　　　6.□電視 7.□他人推薦 8.□廣播 9.□其他

您對本書的評價：
(請填代號 1.非常滿意 2.滿意 3.普通 4.不滿意 5.非常不滿意)

書名_____ 內容_____ 封面設計_____ 版面編排_____ 紙張質感_____

對我們的建議：_____

廣 告 回 信
台灣北區郵政管理局登記證
北台字第10227號

大塊文化出版股份有限公司　收

10550

台北市南京東路四段25號11樓

地址：

縣　市　　　　　市　鄉／鎮

　市／區　　　　路　段　巷　弄　號　樓

街

（請寫郵遞區號）

一百年的理想圖

皆川明在一個人剛成立品牌時，為了維持服裝設計的成本，
清晨到魚市場打工，下午再到工作室縫製衣服。「我很慶幸
自己有過那段一個人辛苦的過程，因為當時自己一個人默默
耕耘過，才讓我有自信維持到現在。萬一現在公司又回到一
個人的狀態，我也覺得沒有問題，因為已經自己一個人走過
來了。」

現在員工與規模也逐年成長，身兼設計師和經營者的皆川明，
思考點也與從前不同。「或許現在看起來沒有價值，但未來
可能是有價值的事，從設計師的角度來衡量的話，我也會去
嘗試看看。從經營者角度來想的話，我會把品牌看成一個比
自己生命還長遠的事，而不是跟著自己的人生結束。」

皆川明把minä perhonen以一百年的生命軸來思考。「以一百
年來想的話，我可以清楚看到下一個世代的未來以及自己和
minä perhonen的關係，在一百年中，我能為minä perhonen
所作的時間大約是三十年，所以在百分之三十之中自己該做
些什麼也變得清楚很多，也了解培育其他人，讓他們繼續下
去，是重要的課題。」

皆川明所規劃的未來理想圖，是可以和世界各國其他優秀的
人一起工作、與其他國家理念相同的工廠合作，一起嘗試各
種可能性。在minä工作室中，有幾位遠從歐洲國家來實習的
年輕設計師正在打版和設計，不同語言交集、無國界的工作
環境中，我看到了minä perhonen的百年藍圖正一針一線的編
織著。

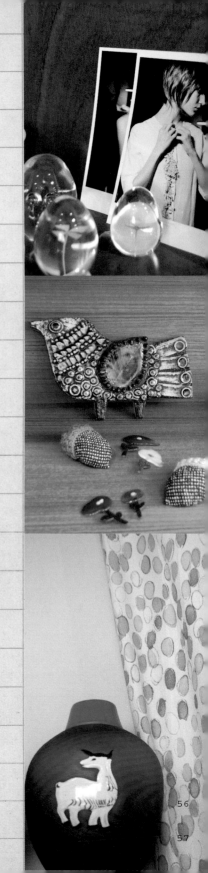

puu dining chairs
皆川明設計的椅子 puu dining chairs。
Puu是芬蘭語的木、森林的意思。
這是皆川明與日本ACTUS傢具公司合作開發，
採用日本飛驒高山當地的木工製作技術將木材彎曲，
製作時不用釘子銜接木材，使用傳統榫卯組裝的技術 。

與丹麥布料公司KVADRAT合作的布。

© Mie Morimoto

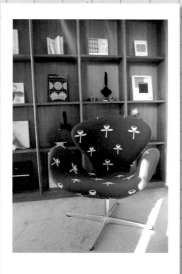

粒子展。Direction菊地敦己（BLUEMARK）

在店中擺著minä perhonen的布所作成的Fritz Hansen椅子，
店內的裝飾也大多都是皆川明在旅行途中
收集到的古董玩具、花瓶、書籍等。
店的風格是以旅行寢台列車為概念所設計的。

one hour house 展覽。Direction菊地敦己（BLUEMARK）

Q：一天的時間大概是怎麼過的？

A：七點鐘起床，八點送女兒們去上課，十點左右進公司，

大概到晚上八點左右都是進行一些會議和討論，八點之後開始作設計的工作，

直到晚上十二點，離開公司回到家後，大約兩點左右睡覺。

Q：休假日是如何過的？

A：跟家人一起悠閒地度過。

Q：喜歡的書是什麼？

A：日本佛學思想家「空海」的書。還有也喜歡詩集，喜歡詩的韻律感。

Q：工作時喜歡聽什麼音樂？

A：鋼琴演奏曲。像是演奏家Glenn Gould的曲子。

Q：請問喜歡的電影是什麼？

A：《蜂巢的幽靈》（El Espirtu de la colmena 1973年)。《紅高粱》。

還有巴西的電影《未來世紀》。

Q：你覺得人生重要的事是什麼？

A：從前認為是重要的事，現在反而覺得不是那麼特別的事。

在每一段時光當中，我不去評斷好或不好，就是去度過去感受就好。

有時候看起來不幸運的事，其實是支援未來的幸福，也因為這件事受到其他人的幫忙，

感受到人情溫暖。有時候對自己來說是好的事，但其實對旁人造成很大的困擾，

這樣來說也不是一件好事了。現在的我覺得重要的就是珍惜自己的感受，享受活著的感覺。

Q：接下來想做的是什麼？

A：在自己人生當中，挑戰自己的極限，看看自己可以做出什麼樣的服裝、可以作出什麼樣的事情。

Q：當工作上有瓶頸時，會有想去的地方嗎？

A：到附近的郊區散步。

Q：在東京你喜歡去哪些地方？

A：赤阪附近一些歐吉桑聚集喝酒的路邊攤。

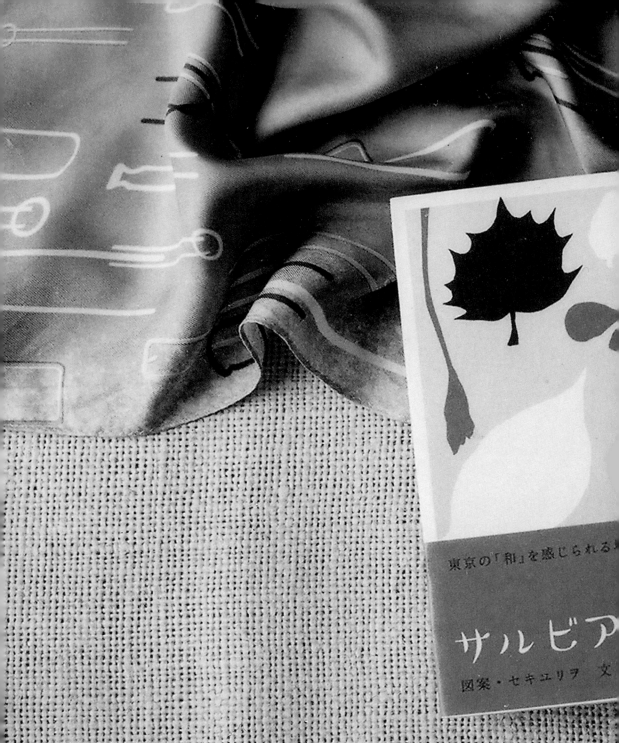

東京の「和」を感じられる

サルビア

図案・セキユリヲ　文

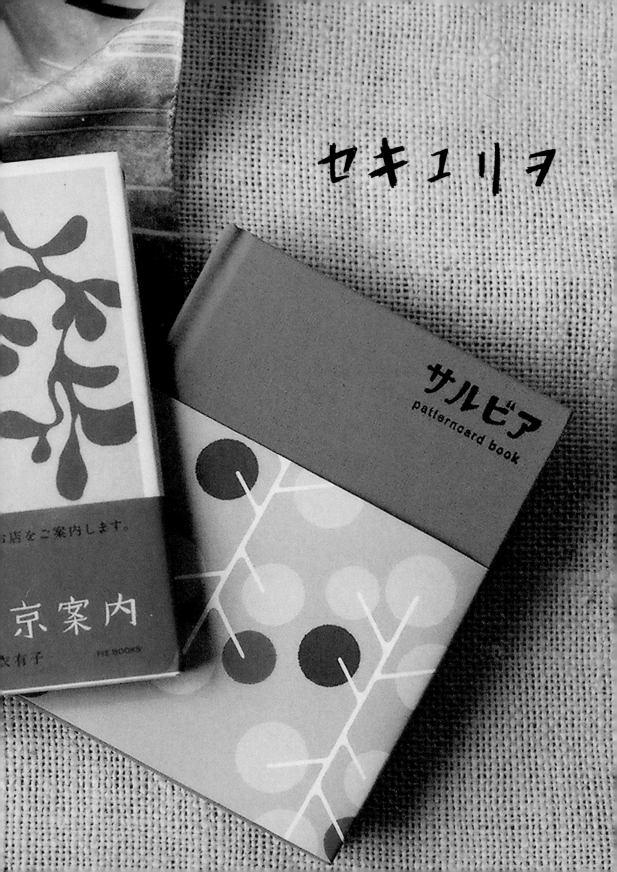

セキユリヲ

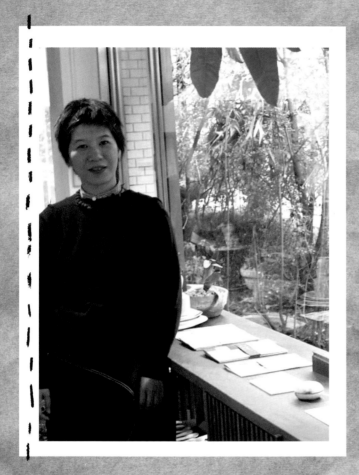

Seki yurio

平面設計師、書籍設計師、雜誌《mizue》藝術指導。ea設計公司經營者。
自創「Salvia」品牌，以獨創的圖案來製作衣服、雜貨用品、書等，
並且結合日本傳統工藝技術，運用自然素材來創新日本文化，
目前發行自己的雜誌《季刊salvia》。
出版過『Salvia東京案內』『Salvia北歐日記』等相關書籍。
＜http://www.salvia.jp/＞

手工觸感、溫暖懷舊味的品牌[Salvia]

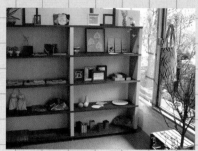

拜訪Seki yurio時，她和另一半所成立的設計公司[ea]
剛剛搬到了南青山附近的巷子裡，
在一棟外觀簡潔的白色建築物一樓。
午後的南青山，人來人往的大街在進入巷子後，卻有著意外的
寧靜。落地窗外，種了一排圍牆功能的植物，辦公室內忙碌的
模樣，隱約從葉子間的細縫中透出。

[Salvia]是Seki yurio自創的品牌，成立於2000年，
主要是將Seki yurio設計的圖案，再製作開發成生活用品與服
飾等。帶有六、七〇年代懷舊氣息的[Salvia]的命名，是取自
於一種花的名字。對於Salvia是什麼花感到好奇的我，特別買
了種子在院子種看看，當夏天快結束的時候，Salvia開花了，
橘紅色像鈴鐺的小花，一整串地垂吊在梗上，正是日本夏日庭
園的氣氛。
[Salvia]這個品牌就如同這種花，有著溫暖親切的女性氣質。

Seki yurio的作品中帶有濃厚的日本「和」風，
作品中好像都蘊含著故事一般。
她說這與從小生長的背景有關。
「我出生在有著一百年歷史的日式民房，屋頂由茅草鋪成的，
屋內傢具的樣子、燈的造型，以及流動的空氣感，都還停留在
我記憶裡，我的祖母和母親也經常穿傳統和服，在這樣『和』
的氣氛中長大，『和』無形中已經住在我身體中了，自然也在
我作品中流露出來。」

1.2 | ea公司在星期假日，
邀請各個領域的手作家，定期舉辦展覽。
3 | ea公司的介紹卡片，ea公司另外有一個
室內設計與傢具設計的部門，
用好的原木來製作，是他們所堅持的。

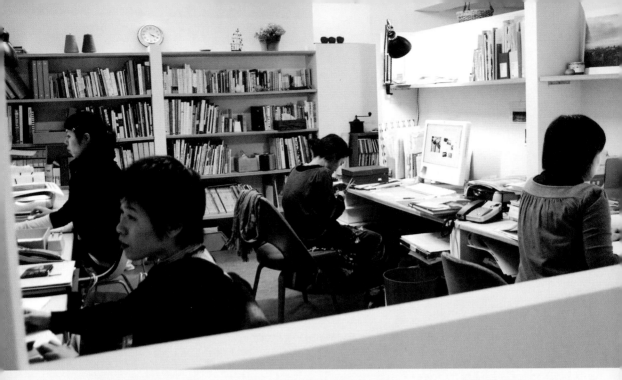

salvia工作團隊，目前是四個女生組成。

Seki yurio對於日本傳統工藝的傳承有著使命感，她到各地拜訪傳統
職人，將自己設計的圖案與傳統工藝作結合，希望可以為傳統工藝注
入新的能量之外，也想讓人去關心這些即將消失的日本工藝。

另外她還創辦小雜誌《季刊salvia》介紹傳統工藝和Salvia共同開創
的商品，有草木染的布製手提袋、京都木刻畫所印製的卡片和傳統織
法的毛巾等。另外她還將辦公室的公共空間，在假日時佈置成展覽場
地，讓一些以傳統手法來創新製作的年輕設計師、藝術家來這裡發表
展覽，Seki yurio對於傳統和創新的努力由此可見。

Seki Yurio的座位上，放著她常用的傳統照相機，
旅行、工作的記錄 ，都是用這兩台相機拍的。

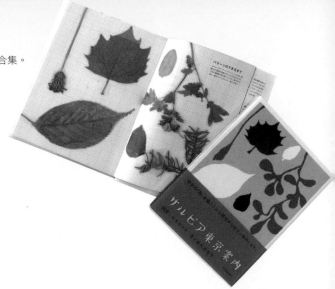

Seki Yurio的著書。
左邊是《salvia東京案內》。
右邊是salvia所設計的圖案，製作成的明信片合集。

Seki Yurio所設計的CD包裝。

一本書，就像一個禮物，讓人想帶它回家

Seki yurio除了[Salvia] 品牌開發、平面設計之外，
主要的工作還有書籍設計。她所設計的書，
精緻程度好比高級的巧克力盒般，在打開巧克力盒時，
首先出現的是一層印有logo的薄紙，
然後以期待的心情掀開薄紙後，再欣賞一下巧克力的樣子，
最後才是品嚐巧克力的時刻。
她的書也是如此，從書的封面、腰帶到折口、
前頁的部份都像是巧克力盒的包裝一般，
一層一層掀開之後，最後才進入內容部份。
這中間的過程，是一場視覺盛宴，讓人無比享受 。

「把封面上做好是理所當然的事，
但我特別重視的是細節的部份，
如書的折口、以及翻開後的前幾頁部份，
讓書看起來像個非帶回家不可的禮物。」
Seki yurio認為，現代受到網路普及的影響，買書的人口大量減少。
設計師必須轉換思考角度，讓書的功能不只是看看而已，
而是要讓人想擁有它。

美術出版社所發行的Mizue雜誌，
近年邀請Seki Yurio 擔任Mizue雜誌的藝術指導，
為Mizue雜誌重新打造形象。

相隔一世紀的偶然，與竹久夢二作品的相遇

Seki yurio除了出版自己的書之外，她也幫文學作品、插畫書、雜誌等做設計。
我自己也相當喜愛的一本書是，日本早期畫家竹久夢二〔註〕的作品集《夢二設計》。
Seki yurio與竹久夢二之間有許多偶然，他們雖相隔了百年時空，
卻做著相似的工作。
比如同樣都做書籍美術設計，也開發自己的商品，
幫商店做視覺包裝，夢二在當時幫歌譜作封面設計，
而身為現代設計師的Seki yurio則是作CD封套的設計。

除了表現形式上的相似，在兩人對美的觀點以及想傳達的氣氛上，也相當接近，
他們的創作都帶著「人味」，用一條手繪的線去表達情感，即使是重複的圖案，
每一個卻都有不同的表情。「想不到一百年前已經有人做著跟我一樣的事，
夢二像是我精神上的老師一樣，而我們卻從未見過面。
我想我們最相像的一點是，都用很明確的方式傳達我們的設計。」

〔註〕竹久夢二（1884年-1934年）
日本畫家、詩人。日本大正時期代表畫家，以創作「美人畫」為世人所知，
也創作詩集、歌謠、童謠。所作的詩曲「待宵草」是日本廣為流傳的童謠。
另外也設計書籍、生活用品，被稱為日本最早的平面設計師。

與RE:foRm公司合作，用竹久夢二的圖案印製的商品。

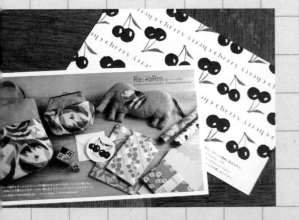

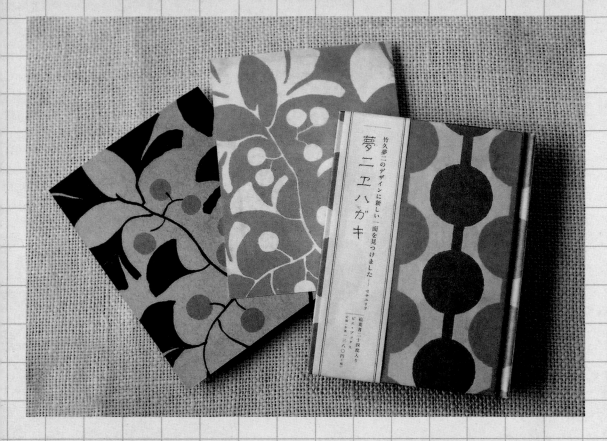

竹久夢二のデザインに新しい一面を見つけました──セキユリヲ

夢二ヱハガキ

絵葉書／二十四枚入り
ピエ・ブックス
定価／本体一五〇〇円＋税

seki yurio所設計竹久夢二的明信片書。

與RE:foRm公司合作，
將竹久夢二的設計圖案作品重置，印成的布料。

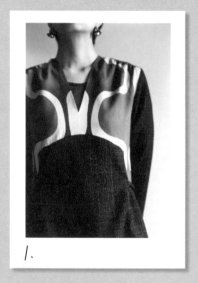

3.

2.

4.

1.

5.

1.2.3｜salvia所設計的布，而再設計製作成的服飾。
4｜和風感十足的布袋。
5｜ea公司所開發、造型特別的桌上花器。

自己所設計的布作成的安全帽，
也是 Seki Yurio騎機車時必備的愛用品。

1｜與日本傳統工藝職人合作的毛巾製品，
　　觸感柔軟、採傳統的雙面織法，
　　並且用天然草木的的染料來染色而成。
2｜和風感十足的布袋。
3｜ea公司所開發、造型特別的桌上花器。

往自己想走的路一步步前進

「小時候曾經在作文中寫自己的夢想想當個服裝設計師，不過父親滿嚴格的，他對美術一竅不通，所以也希望女兒走一條正規平穩的路，我也很聽話的就這樣做了。」

Seki yurio一開始並不是順遂走自己喜歡的路。她先念兩年短期大學，之後做行政工作幾年，但發現自己很不適合那份工作，幾乎天天在公司裡掉眼淚。所以當她決心要做自己喜歡的設計工作時，白天仍做行政工作，晚上則到多摩美術大學夜間部上課，辛苦的過程可想而之。這樣的毅力讓她在日本的平面設計界漸漸嶄露頭角。

「現在的我，因為做著自己喜歡的事，所以辛苦也覺得值得。如果想做什麼事，就下定決心去做，躲在角落的話，永遠也沒有人會去聽到你的聲音，只有自己發出訊息，傳達給他人。」

採訪的前前後後，ea公司不斷的有人來拍照採訪或推薦自己的作品，冷靜果斷、帶有中性氣質的Seki yurio在很快的速度裡，做了許多決策。

從自己家中soho辦公室開始，到今日設計師群集的南青山的ea公司，Seki yurio一步一步走來，也將一步一步走向更寬闊的路。

1.

2.

3.

從自然、風景、和生活周遭取材的設計圖案，是salvia製作成明信片書，和生活用品的素材。

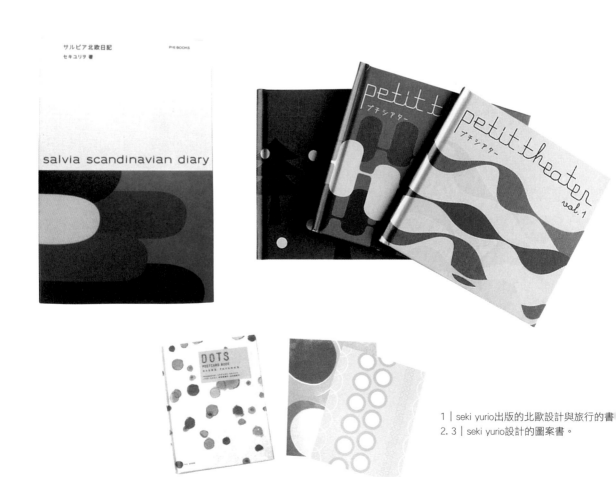

1｜seki yurio出版的北歐設計與旅行的書
2. 3｜seki yurio設計的圖案書。

Q：一天的時間大概是怎麼過的？

A：八點半左右起床，然後花半個小時到陽台照顧植物和準備給附近小鳥來吃的落花生，

也就是我所作的biotope（生物棲息地），還會有種子飛來我準備的土壤長大喔！

然後十點左右進公司，首先會看看mail，回信和發信等，十二點午餐過後，

下午就是很多的開會和提案等，中間有些時間就執行設計工作，

然後到晚上就是完全做設計的工作；早一點到十點，一般是十二點下班。

Q：休假日是如何過的？

A：哈哈！現在就是完全沈迷在我的biotope世界裡。

Q：請問喜歡的書是什麼？

A：赫曼·赫塞（Hermann Hesse）的《車輪下》，還有村上春樹的作品。

Q：工作時喜歡聽什麼音樂？

A：各種類型的都聽。The lonious Monk, Radiohead, Quruli,Mylo, J.S.Bach

Q：請問喜歡的電影是什麼？

A：1965《狂人皮埃洛》Pierrot Goes Wild（Pierrot le fou）、

以及《天堂陌影》（STRANGER THAN PARADISE）。

Q：你覺得人生重要的事是什麼？

A：愛。我很重視和朋友、家族還有工作夥伴之間的關係。

1｜和風感十足的布袋。
2｜

Q：接下來想做的是什麼？

A：想到一個不同的地方生活幾年。東京其他的地方或是外國。

Q：當工作上有瓶頸時，會有想去的地方嗎？

A：會到公司附近的咖啡廳發呆，讓自己先喘一口氣。

Q：在東京你喜歡去哪些地方？

A：蔦咖啡、日本民藝館。

村田朋泰

murata tomoyasu 村田朋泰

影像動畫、人偶動畫作家。

1973年生於東京荒川區。2002年畢業於東京藝術大學大學院。

影像作品「睡蓮的人」「紅之路」「藍之路」等受到各界矚目，曾為音樂團體MR.CHILDREN
製作音樂mv「HERO」，2002年成立公司TOMOYASU MURATA COMPANY。

「睡蓮的人」獲得2002年文化廳媒體藝術祭動畫部門優秀獎，以及PIA Film Festival審查員特別獎。

「紅之路」獲得廣島國際動畫競賽優秀獎以及2003年國際Animation Festival推薦作品。

2006年於目黑美術館舉辦個展「我的路 / 東京蒙太奇」。＜ **http://www.tomoyasu.net/** ＞

1.

2001年動畫作品「回憶」。

緩慢的動作下，
　　　有著令人感動的內在情感

在人偶動畫作家村田朋泰的作品中，沒有任何的對話和旁白。像是一齣由人偶所飾演的默劇，用緩緩的動作與憂傷的音樂展開。作品單純，卻刻畫了人世間深層的無奈與哀傷。就好像是舊時代的電影一樣，沒有噱頭和華麗的特效，剪接和背景也很單純，但所傳達的情感，卻深深打動你我。

村田朋泰在就讀東京藝術大學時期，一次偶然間，看到捷克的人偶動畫作家JIRI BARTA的作品，深受感動，從此便全力投入在人偶動畫的創作上。

2.

研究所時期，他花了一年的時間，獨自完成「睡蓮的人」這部作品，作品以塌塌米的日式房子為背景，黃昏的夕陽斜射在屋內，拉起了長長的光影，帶出了漫長的時空感與中年男子孤獨的心境。此部作品獲得日本文化廳媒體藝術「動畫部門」優秀獎還有其他多重獎項之後，村田朋泰陸續發表的動畫作品「紅之路」、「藍之路」，也接連地獲獎。

3.

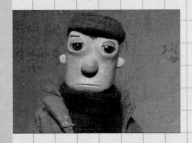

1. 2 | 2002年動畫作品「紅之路」。
3 | 2003年動畫作品「白之路」。

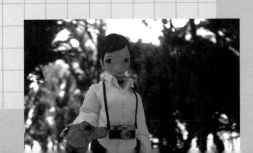

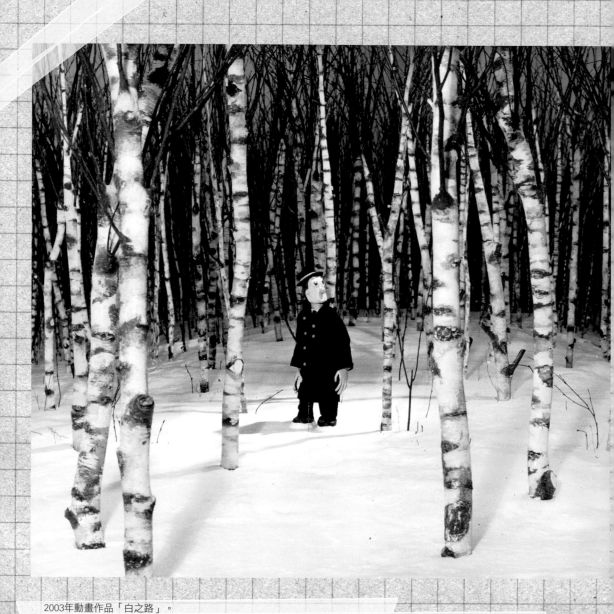

2003年動畫作品「白之路」。
此部作品是為MR.CHILDREN 的MV所製作的,但在DVD中,我們可以聽到原來鋼琴配樂的版本,展現不同的情境。

在日本知名的音樂團體MR.CHILDREN特別邀請他為「HERO」
這首曲子，量身訂作了一部動畫「白之路」作為音樂影像帶，片中
描述一個重遊舊地的男子，走在童年與現今的時空交錯之中，一個
冰雪的冬天帶走了剛撿回來的小狗的生命，跟著是童年同伴搬家離
去……成年男子回到童年的自己，陷入哀傷情緒之中，一隻已長大
的狗，遠遠地望著他，彷彿告訴他，一切都讓它過去吧。

這是一部孤獨與感傷的作品，也像是你我曾擁有的記憶片刻，看了
他的作品後，往往深藏在心底不想碰觸的哀傷也被喚醒，這是村田
朋泰動畫有的詩情魅力。

「人偶動畫幫我傳達了語言無法表現的部份，某些情緒用語言來描
達反而過輕了，但在影像中我可以傳達出，夾在言語與語言之間的
空間感。」

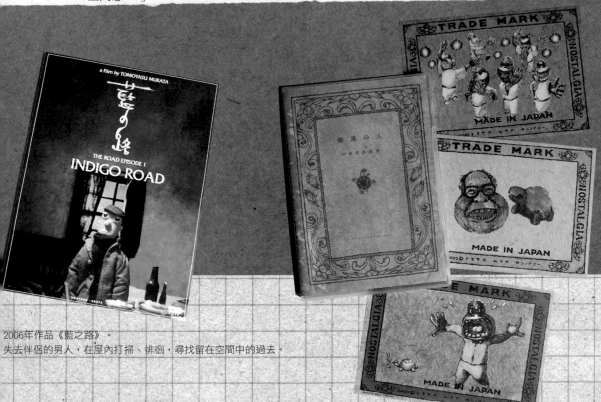

2006年作品《藍之路》。
失去伴侶的男人，在屋內打掃、徘徊，尋找留在空間中的過去。

2002年作品《睡蓮的人》。
描寫一個獨居中年人和一隻小烏龜，沈默而深情的故事。

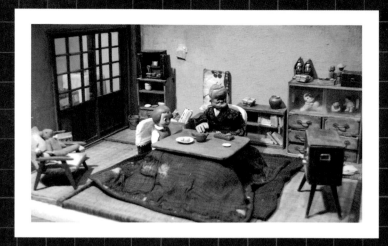

人偶動畫的道具背景。

動畫製作 如同宗教的修業

只有短短幾分鐘的人偶動畫，製作時卻是歷經相當長的時間，
往往需要一年半載的時間才能完成。

從人偶製作、場景的製作、腳本設定、到一格一秒的移動拍攝
而接連結成一部作品，這個過程需要相當大的意志力與體力。
村田朋泰說：「如同跑馬拉松一樣，一開跑如果不能到終點的話
就是失敗了，過程類似宗教裡的修業，鍛鍊著我的身心。」

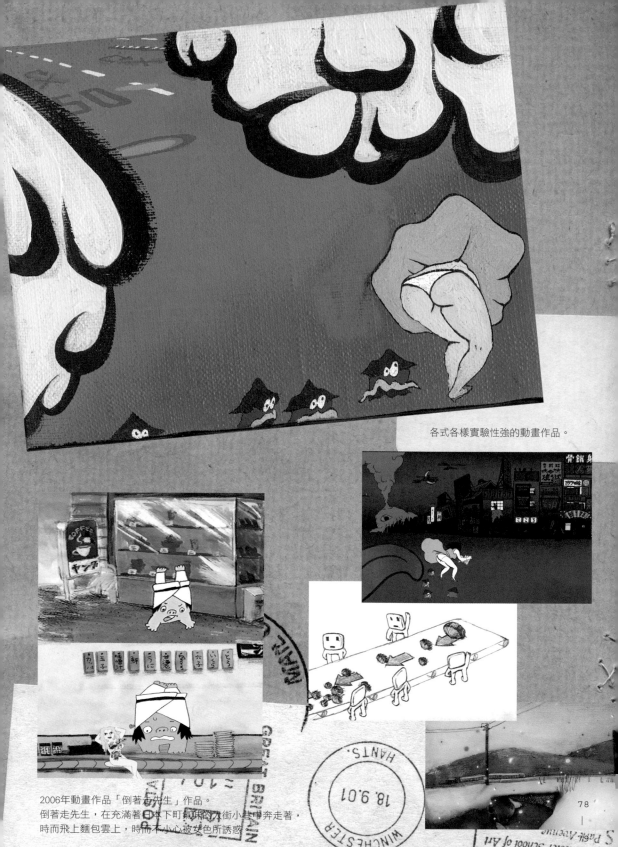

各式各樣實驗性強的動畫作品。

2006年動畫作品「倒著走先生」作品。
倒著走先生，在充滿著日本下町氣味的大街小巷中奔走著，
時而飛上麵包雲上，時而不小心被女色所誘惑

78

展覽現場有個和式塌塌米房間，放置的動畫腳本和村田朋泰的收藏物。

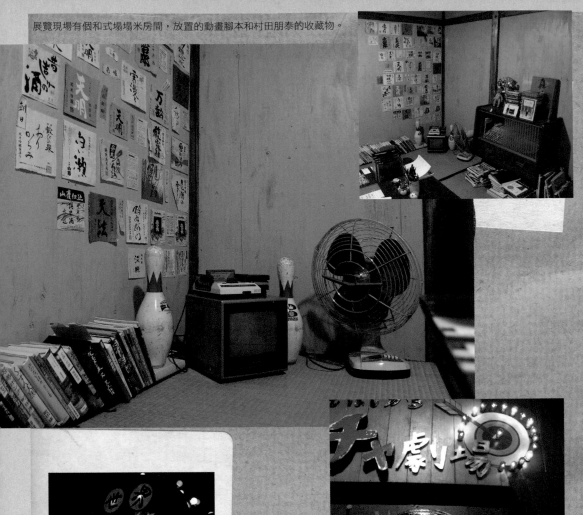

電影紅包場般的招牌，很有舊時代氣息。

展覽現場放置了村田朋泰特製的扭蛋機器。
呈現兒時的懷舊氣氛。

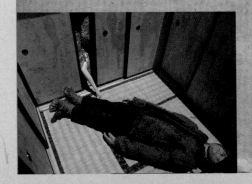

幾個箱子中，不同場景的立體呈現，
是動畫以外的作品。

32歲的我可以達到的，我就盡量去作

除了無聲的人偶動畫作品之外，村田朋泰也製作過幾部像是
舊式電玩風格的逗趣作品，近期還推出一部漫畫作品，概念
是從日本昭和時代觀光區賣的紀念卡發想出來的，表現方式
也相當特別，他從浮世繪中尋找色彩來填色，不斷嘗試在傳
統基礎中創新。

「我不想被外界貼上標籤，或許曾經有幾部作品是我的代表
作，但我知道我能作的不只這些，快樂的一面，悲傷的一面，
這些都是我。現在32歲的我，能做出32歲的我可以做到的，
我就盡量去作，明年我33歲，或許經驗成長累積，自然可以
做到33歲的階段可以完成的事。」

平日喜歡閱讀文學小說，未來也計畫發表自己的小說作品。
「我很喜歡閱讀文學，也試著創作小說，寫小說而因此得獎
的話，可能會比動畫作品得獎來的更高興吧。」

「不過，動畫對我來說是理所當然的存在，已經是我的一部
份了，我也會繼續做下去，只是，我還是會順著自己當時的
創作慾，嘗試動畫以外的事，如何選擇自己該作的事，也是
需要具備的才能之一吧。」清楚的言談中表達深刻思考後的
結論，村田朋泰有視覺創作者中少有的理性思考邏輯。

2006年於目黑美術館舉辦了成功的大型個展後，也將陸續於
各地展開展覽的計畫，期待在不久的將來，可以在台灣見到
他沒有語言隔閡，令人感動的作品。

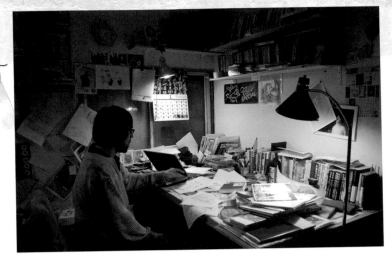

工作桌旁的風景。

滿書櫃的漫畫，是村田朋泰的營養補給品。

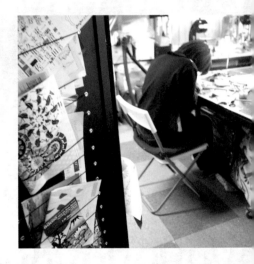

在工作室一旁的老唱機。

About my life

Q：一天的時間大概是怎麼過的？

A：早上會先慢跑一個半小時，沖澡後進公司，

先確認郵件，然後與工作人員討論工作，之後就是自己的發想時間，

通常都是好幾個東西重疊著做，比如想故事、或畫腳本、有個展時期，就畫畫等。

Q：休假日如何安排？

A：通常沒有特定的休假日，如果休息的日子，會和朋友去吃飯喝酒，

或去怪怪的神社或寺廟看看，最近就去看了了全世界最大的佛像「牛九大佛」，

一個大到好笑又有點怪的佛像。

Q：請問喜歡的書是什麼？

A：作家中吉村昭的書是最喜歡的。

之外還喜歡內田百閒、道垣TARUHO、村上春樹、Richard Brautigan的作品。

喜歡的書有種村季弘「夢之舌」、Richard Brautigan的「西瓜糖的日日」。

Q：工作的時候喜歡聽什麼音樂？

A：搖滾。

Q：請問喜歡的電影是什麼？

A：芬蘭的電影導演AKI Kaurismaki的作品

Q：你覺得人生重要的事是什麼？

A：有夢想藍圖。

Q：接下來想做的是什麼？

A：會繼續辦展覽，也將有計畫到台灣展覽。

Q：當工作上有瓶頸時，會有想去的地方嗎？

A：大眾餐廳（family restarant），我可以在那裡待上七八個小時，

有時候看看小說，有時候畫畫草稿，想想創意，做一件事累了就換做另一件事。

Q：在東京你喜歡去哪些地方？

A：朝倉雕塑館。〔註〕

〔註〕位於東京都台東區，是於明治、大正、昭和時期的雕刻家朝倉文夫

（1883-1964）自己所設計的住宅兼工作室所改裝的美術館，為洋風與和風結合的建築物。

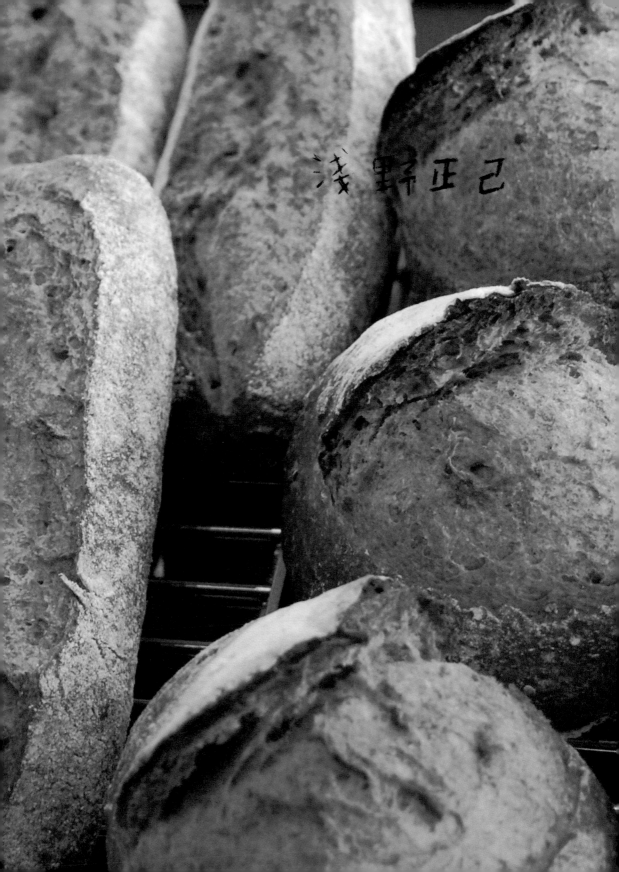
浅野正己

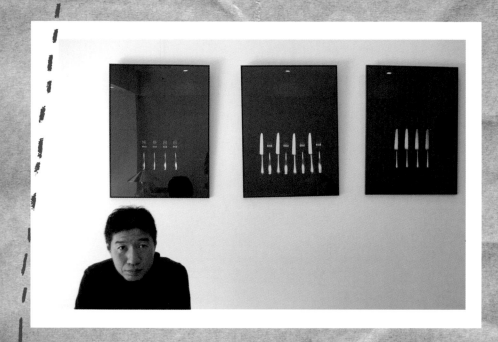

Asano Masami
淺野正己

法國料理師、餐飲店企劃

1957年東京出生。25歲即擔任餐廳的主廚,曾至法國各地餐廳修業。

1995於東京表參道開業「Cam Chien Grippe」法國餐廳。運用現地新鮮食材所獨創的

法國料理為其特色。2000年,企劃以葡萄酒搭配牛角麵包為主題的

麵包店「d'une rarete」開幕。2003年企劃吉祥寺地下室的麵包店「Dan dix Ans」。

2007年企劃丸之內大樓麵包店「POINT ET LIGNE」。此外,也協助企業與餐廳的開發菜單。

地下室裡的麵包店

「Dan dix Ans」是一間位於吉祥寺巷子裡、與眾不同的麵包店。首先是它的位置很特別，如果你只是剛好路過，恐怕不會留意到一樓是精品店、二樓是藝廊的簡約建築內，有一間麵包店安靜地藏身於地下室中。

在法式料理廚師淺野正己的企劃下，「Dan dix Ans」2003年於吉祥寺開始營業。淺野正己笑著說：「選擇在地下室開麵包店，是為了突破傳統麵包店的既定形象，讓地下室成為一種標誌，可不是不得已的選擇喔。」

為了改變一般人對於地下室陰暗的印象，平日就對建築設計深感興趣的淺野正己提出引進一樓自然光源的作法，特別至「地質美術館」請來地層專家，把地下室外牆打造成綠色植物生長的地皮。因此，在麵包店室內往外看時，一大片八十度斜角的綠色草皮成為室外背景，襯著室內排列整齊的麵包，像是美術館裡的裝置藝術作品。

此外，在店內的空間設計上，使用大片玻璃作為隔間，區隔廚房與賣場的區域，玻璃在視覺上毫無阻礙的讓我們從入口處，即可一眼望見廚師製作麵包的情景，像是來到了藝術家的工作室一般。淺野正己說「不過，麵包才是真正的主角，所有的裝飾與其他的環節，都是用來襯托麵包的。」

1｜「Dan dix Ans」的地下室入口。
一棟三層樓造型簡練的建築物。
2｜入口是採厚重原木的電動門，
充滿現代「和」之風味。

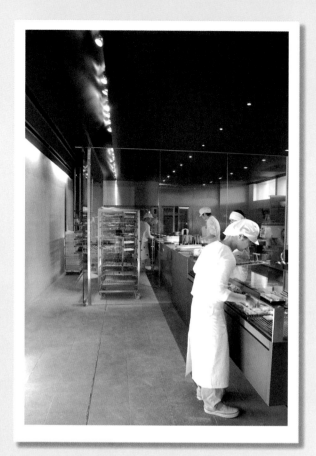

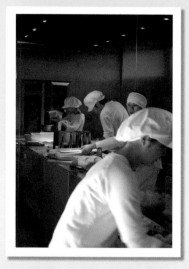

從廚房到販賣區成為一長桌的動線設計，
從捏麵團、烘培到販售，都在這個長桌上進行。

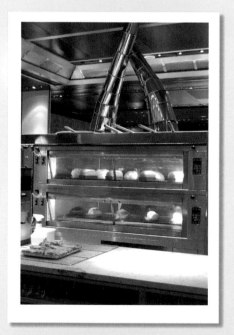

入口處沒有顯眼的廣告或招牌，低調的「Dan dix Ans
」，每天新出爐的麵包，已成為當地的居民日常生活中
不可或缺的一部份了。這正是淺野正己當初為這家店取
名時的想法，在法文「Dan dix Ans」是十年後的意思
，目的就是希望能作出每天都想吃的麵包，也能保有這
份心情直到十年後。

上面銀色油煙管連結著烤爐，像太空船般的造型，
令人無限想像。顯示溫度的電子紅字，像是倒數計時器，
麵包就像等待發射至太空的戰艦，有種非現實感。

接近東西的本質

除了地下室的特色之外，對麵包淺野正己也有其堅持之處。

對麵包有了一些自己的看法，是從他少年時的一段經驗開始的，他父親患了糖尿病，那時他父親覺得應該是每天吃白米飯所導致的，就自己下決定，從今天起全家不要吃白米飯，要改吃麵包。從那時候起三餐都以麵包當主食，幾天後大家都感到很膩口，一些花俏的口味讓他父親最後也投降了。當時他很納悶，為何日本沒有那種單純從麵團本身散發的好吃的麵包呢

在一九九〇年，淺野正己到法國的三星級餐廳修業時，他趁著個機會在麵包為主食的國家，尋找他理想中的麵包，到處嘗試之後，他漸漸的找到了答案。回國後，他也尋找到能做出理想中麵包的師傅，於是他們一起合作企劃了幾家特色不同的麵包店，為日本的麵包帶進新的可能性。「想作出好東西，就要去接近這個東西的本質、原點。很多人把作東西複雜化了，比如把食物作得很花俏，也放了過多的味道，過分重於形式，但卻忘了『好吃』是什麼，最後只是自我滿足而已。」

對於料理人來說，「想像力」是非常重要的。要做食物之前，先要有藍圖在腦中，什麼是對的酸味、鹹味，要不要多加百分之一或減少百分之一的鹽，是料理人的一決勝負的地方。能準確拿捏微妙的差異，也正是淺野正己感到自負之處。

1.

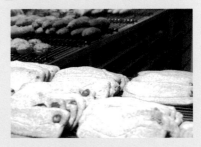

2.

3.

1｜「Dan dix Ans」的主廚木村昌之，帶有日本職人的精神。不譁縱取寵、堅持自己的理念，專心在麵包的製作上。
年輕帥氣的他，聽說是店裡的招牌之一，不過不喜歡拍照的他，老躲著鏡頭。
2.3｜沒有多餘裝飾的麵包，重視的是材料原味的口感，咬它一口就能明白。

旅行，遇見了美的建築和藝術、還有好食材

現在只要一有時間，淺野正己就到處旅行，去京都甚至是海外尋找好的食材，也吃當地傳統的料理。他說：「這就是所謂的溫故知新吧。」

在「Dan dix Ans」店裡的一個代表商品，SS70就是他在京都旅行時，品嚐到當地豆腐職人的手藝，於是他想好的豆腐必定來自好的豆漿，拜訪豆腐職人與其商量後，決定以每週運兩次豆漿來東京，作為製作麵包的材料。

淺野正己結合了傳統和創新，讓麵包職人和豆腐職人的技術結合，創作出融合東西文化的法國麵包。

旅行途中除了品嚐食物之外，也欣賞建築與藝術之美，對建築特別感興趣的他，曾經還有過成為建築師的夢想，所以他也在每家麵包店樓上，都企劃了一家小型藝廊，可見得這位廚師的與眾不同之處。

綠草地前襯著一顆一顆飾品般的麵包，
來到「Dan dix Ans」總有到了美術館一樣的氣氛。

採訪淺野正己的那天，他送給我一份驚喜，
端出了為我特製的香菜＋白巧克力冰品。
台灣人熟悉的香菜味在淺野正己的創意下，
誕生出從未經歷的口感風味。

「 POINT ET LIGNE 」的BAR。提供飲料酒品和特製麵包以及醬料。

隨時，都是新的開始

幾年前，在橫濱與青山經營過天天座無虛席的法國料理店， 持續了十年的忙碌生活後，淺野正己卻下決心將店收了，計畫開始人生的另一個階段。現在，每週只固定三天在他私人的工作室裡開廚，而且只擁有私交的朋友才有機會預約到現場品嚐佳肴，而不再接受外來的訂單。其他的日子裡，淺野則專心在與麵包師傅合作的店舖開發、與企業食品合作開發菜單、以及專注在自己的料理創作。

在他企劃中誕生的麵包店除了「Dan dix Ans」外，還有青山的「d'une rarete」，以及2007年四月在東京新丸之內大樓推出的麵包店「POINT ET LIGNE 」。「POINT ET LIGNE 」與位於住宅區「Dan dix Ans」。不同的是，除了麵包店的部份外，也設有品飲的BAR，吸引了附近商圈的都會人士，在下班後到這裡小飲片刻，一邊品酒也一邊品嚐他們的麵包及特製的醬料。

很值得高興的是，近日，淺野正己受邀至台北為餐廳規劃。正如同淺野正己的美學，低調而高雅的在我們居住的城市發酵中。

1.

2.

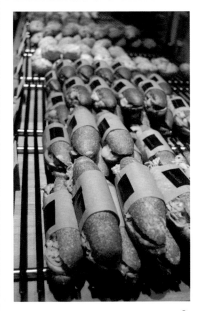

1｜客人像選精品一樣的心情選著麵包，
把想要的麵包告訴店員，店員即會為他夾取。
2.3｜「POINT ET LIGNE 」剛出爐的麵包。

3.

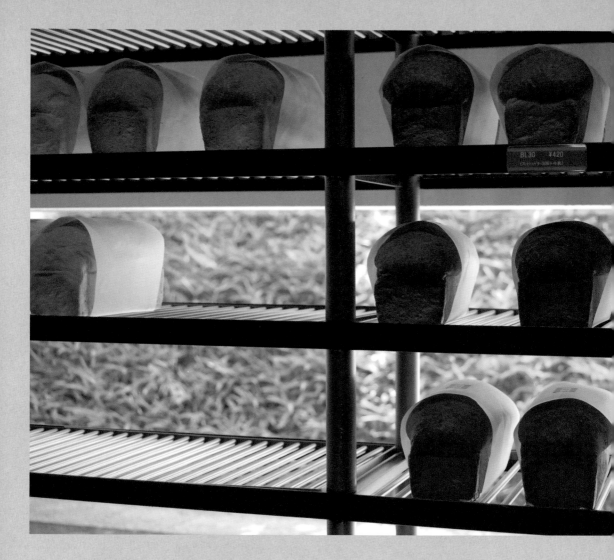

BL30　¥420

bonne foi

わがままシェフの気ままなフレンチ　浅野正己

「 POINT ET LIGNE 」的BAR的麵包餐點之一。
各式的麵包配上不同的醬料，呈現出各種風味。
有南國風的多種水果醬和蔬菜與魚醬混合的醬料等，
都是此店未麵包所特製的。

淺野正己的著書「任性廚師的
隨性法國菜」，介紹他
研究出的創意料理食譜。

About my life

Q:一天的時間大概是怎麼過的？
A:星期一和星期五是料理日，地點就在工作室，客人都是認識的人。
　　其他的日子就是進行店鋪開發的研究，與食品商的食品開發案子。

Q:休假日如何安排？
A:與兒子一起去玩賽車。

Q: 最近讀的書是什麼？
A:安藤忠雄的作品集。

Q:喜歡聽什麼音樂？
A:爵士樂。

Q:喜歡的電影是什麼？
A:瑞典的電影《狗臉的歲月》。

Q:你覺得人生重要的事是什麼？
A:能盡興的過每一天。在活著的時候作自己喜歡的事，因為不知什麼
　　時候會再見，哈。

Q:接下來的想做的是什麼？
A:想再多做一些料理上創作的挑戰，餐廳的規劃等，也有來自台灣和
　　韓國方面的邀請，今年會到台灣去協助餐廳的開店企劃。

Q:當工作上有瓶頸時，會做什麼事嗎？
A:開越野賽車。

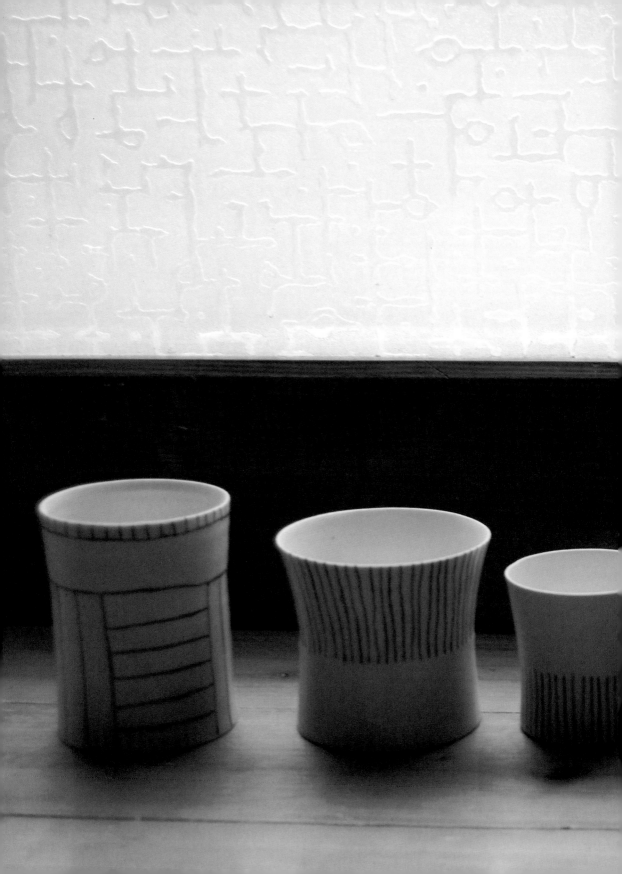

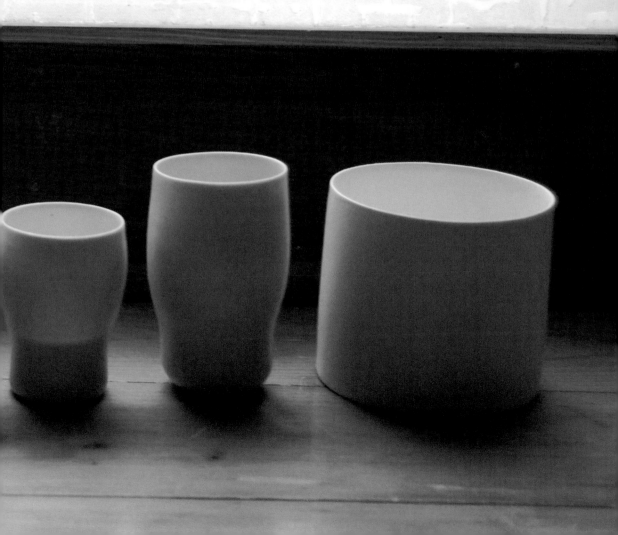

大宅久美子

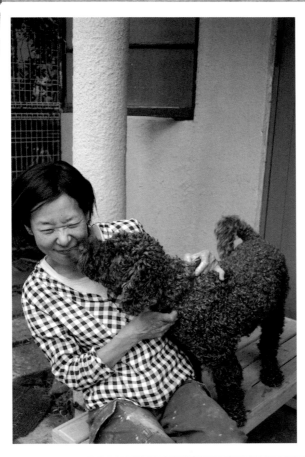

DAZAI KUMIKO
大宰久美子

陶藝家。

東京出生。曾至義大利翡冷翠學習陶藝。入選日本GRAFT展、朝日陶藝展等
具代表性的大賞。01年開設陶藝窯房「SUIRE窯」。於吉祥寺「gallery　feve」和
惠比壽的「Ekoca」舉行過多次展覽。作品於惠比壽的生活雜貨店「Ekoca」販售。

<http://www004.upp.so-net.ne.jp/suire/>

1.

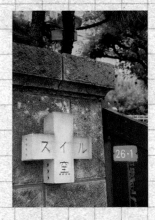

2.

3.

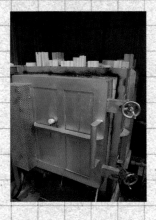

1｜大門的招牌是大宰久美子以素燒做成的。2｜陶藝教室每個月都有一個主題。像是四月是花器類，五月是馬克杯。牆上的示範圖是大宰久美子畫的插畫，別有一番味道。
3｜後院的窯房。

遇見大宰久美子的器皿

認識大宰久美子的作品，是來自於雜貨屋「Ekoca」的展覽明信片。

在那段時間，剛好也從擱置在書架已久的雜誌發現了一張攝影圖片，是大宰久美子的工作室的專訪。在簡單素靜的空間裡，陽光從木窗外透進來，四周是看似隨性卻井然有序的道具，身穿工作服大宰久美子專心作陶的景象，令我印象深刻，我看到人、陶土、道具以及空間形成了一種協調的美。

那時候我剛到日本開始新的生活，正想購買餐具碗盤，找了好一段時間，始終找不到理想的。原因是有些餐具過度的裝飾花紋，材質也刻意打造磨光，這類餐具用了久了容易生膩，與屋內氣氛也不易融合。而有些則是大量生產的餐具，造型和材質都顯粗糙，也擔心幾年後打包回國時，就不想帶走他們了，這樣不僅造成資源浪費，也是我不喜歡的消費方式。我想要找的是可從作品看到作者的用心，以及長年可以使用、珍惜的東西。

而在親見到大宰久美子的作品後，心想，就是這個了，這就是我想找的東西。

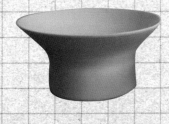

簡單線條下的情感

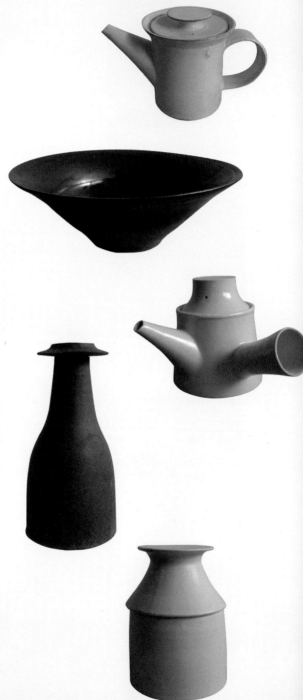

大宰久美子的作品在安靜的外表，內涵深度的
情感與能量，帶有東方禪學的簡約美學。除此
之外，作品呈現現代工藝設計的流線造型，可
自然融入東洋或西式的生活家居中，不管是盛
上義大利麵或是壽司飯都很合適。

日本近代工藝家，普遍受到日本民藝運動的思想
所影響。民藝運動指的是推廣民眾工藝的運動，
1925年由柳宗悅（1889-1961。工業設計師柳宗
里的父親）、陶藝家河井寬次郎、濱田庄司等人
所帶動的思想運動，主要是強調美學不應該只存
在貴族裝飾用的工藝品中，相反的，一般生活中
所使用的道具，所呈現簡樸、健康實用與社會產
生關連的美，才是值得追求的。

所以，多數日本工藝家的作品，通常都在實用
為基礎出發，省略不必要的煩瑣裝飾，用造型
和材質之美去表現。這種表現方式比起華麗裝
飾的美所需的時間與氣力更多，作者需要不斷
內化、精練自己的身心，才能用最簡潔的表現
來傳達所有。

大宰久美子也強調說自己所做的陶是用來使用
的道具而不是用來裝飾的。

正在製作的作品。

這是用來作陶藝教室的房間，四周都是大大的木窗，有一點洋風的味道，聽說前一個屋主是個西洋人。木頭地板是大宰久美子搬進來後重新鋪的，本來是塌塌米，原木桌子也是跟朋友訂作的。

小狗度度和東中野的工作室

大宰久美子的住居兼工作室，也和作品一樣呈現了無色彩的簡樸之美。是一棟約有六十年以上歷史的平房建築。位在東京市區的東中野，擁有前後院，前院是一片草皮，而後院則是置放窯爐的地方。磚瓦屋頂和木門隔間是日本當時的建築傾向，而向外伸展的窗戶則是西洋式的風格。由於在市區，附近以水泥建築、密集住宅的樓房居多，古風建築的工作室位在其中，很是顯目。大宰久美子本人和她的工作室給人的感覺是一樣的，簡單樸實的裝束下，靜雅脫俗、措詞誠懇，卻有著自己獨到的品味與堅持，這也正是日本職人的特質。

拜訪大宰久美子的窯房時，是個夏天的午後。狗狗度度前來門口搖起尾巴表示歡迎，她端來了兩杯冰涼的麥茶，我們就並肩坐在庭院長椅上進行採訪。

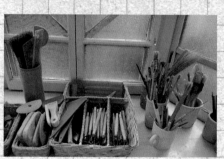

製作陶藝的道具乾乾淨淨且有秩序的排在一起，在這裡上課不只是學作陶，還可以享受比咖啡廳還棒的好氣氛。

熱情的小狗度度，是拉不拉多和貴賓狗所生的小孩，是狗裡面的稀有品種。

1｜工作用毛巾整齊清潔的折疊在一旁。
2｜這個白色醫藥櫃是大宰久美子撿來的，放上她的作品真是合適極了。
3｜練土機。
4｜大宰喜歡一邊聽音樂一邊做陶。

度度是大宰久美子從網路上買來的狗，由澳洲空運過來的，在度度還沒出生時，大宰就上網下了訂單，等度度兩個月斷奶後就送來了日本。「買度度時我也沒有想太多，只是當時朋友建議我養隻狗來作伴，我一開始不是太積極，朋友就拿來了狗狗圖鑑的相關書要我挑看看，當時我看到了度度這種叫做『拉不拉多多魯』的狗，覺得喜歡，但日本沒有這種狗，『拉不拉多多魯』是拉不拉多和貴賓狗（普多魯）所生的小孩，上網查只有澳洲有，於是就下了訂單了。過了一年度度才生出來。」

現在大宰久美子和度度住在這個住家兼工作室的空間裡，從玄關入門後有一道長長的走廊通到後院，而走廊旁的每個門則是通至不同的房間，有拉坯和上釉料的房間、一般手作捏陶的房間、和作品陳設的房間，以及廚房和寢室。桌子和櫃子都是大宰久美子依自己想要的樣子，而請作木工設計的朋友幫忙釘製。屋內的隔間有的只是一張簡單的布或一道紙拉門，但卻充滿風味，屋內沒有多餘的擺設，但處處皆是風景，也顯出大宰久美子在生活上的品味。

前往義大利學陶

曾是平面設計師的大宰久美子，當時的客戶還有「Comme des GarÇons」等時尚界
數一數二的品牌，會轉行至陶藝的領域純粹是個偶然。當時大宰久美子利用假日到家
裡附近的陶藝教室上課，一開始的用意只是想作自己平常可用的盤子和碗，而沒想到
作著作著就作出興趣來了。她形容人作陶時會自然進入「無」的狀態，這時候宇宙之
間只有自己和手中的土，那種放空的狀態讓她喜歡上「陶」的世界。所以後來她索性
辭掉工作，隻身到義大利重新當起學生。大宰久美子說：「當時三十多歲了，我想如
果現在不去的話，將來要下決心會更不容易，所以就決定去當個老學生。」

「會選擇到義大利學習，是因為曾經到義大利旅行時，看到了義大利人工作的姿態。
當我坐在路邊的喝咖啡時，我看到咖啡廳侍者挺直背脊、端著咖啡的模樣，專心且享
受在自己的工作，那樣的工作態度讓我很是感動，也是我嚮往的。」之後她再次前往
義大利時就申請了陶藝學校，開始兩年的留學生活。義大利的土和拉坯的方式都與日
本截然不同，日本拉坯時是以雙手往前的姿勢拉坯，而義大利是雙手在側身將土拉起
的。土的質地兩處也相差很多，所以出來的成品氣味也完全不同。氣候、土的形成和
質地，都是造成各地陶藝文化不同之處，這一點讓她感到很有意思。

和泥土一起生活的每一天

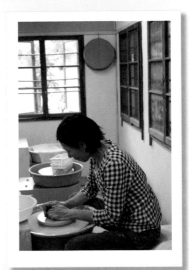

「現在，每天的時間以作陶為主，和土接近的感覺對我來說是個享受，經常作到了半夜，又作著作著，竟然天亮了。工作的時候一點都沒有累的感覺，完全進入了另一個世界一樣。」

當一個人做著自己喜愛的事就會近入這種忘我的境界，也由此可見大宰久美子與陶土之間的關係。做陶練土、上釉窯燒等需要很多的的體力與集中力，和泥土相處等於與彩繪指甲、時尚裝扮等絕緣，與一般外界對女性的形象也完全不同，所以也只有對泥土與工藝擁有愛情的人，才能享受其中。

陶藝的深度與難度不只在於造型，與土、釉料、燒窯時間等都息息相關，在自己習慣的循環動作中，如何讓作品維持水準、不斷創新，需要多次的實驗和失敗，從微調指數之中找到平衡點，而大宰久美子也說：「每次要打開窯門時都會心跳加速，既期待又緊張，不知道成果是如何，因為自己也很難想像，不過這也是做陶之中有趣的部份。」

每隔一段時間，大宰久美子會舉辦展覽，而每次的展覽她都希望自己能做出與以往不同的作品。 她曾在惠比壽的「Ekoca」和吉祥寺的「gallery feve」舉辦過個展，這兩個場地的空間氣氛完全不同，而在不同的空間裡，大宰久美子的作品也呈現出不同的面貌。

吉祥寺「gallery feve」的展覽作品

平常一週有幾天的時間，大宰久美子也在工作室裡教授陶藝，有許多喜愛她作品的人也來這裡學習。「因為平常都是以一個人的時間居多，所以學生來時剛好也聊聊天作交流，從教學再重新看過自己的作品，對自己來說也是一種學習。」

Q:一天的時間大概是怎麼過的？

A:沒有特別幾點到幾點作什麼，早上起來會發呆，
帶狗散步，想工作的時候就工作，不過發呆的時
間滿多的。有時候一做下去就做到半夜了。

Q:休假日是如何過的？

A:一星期有三天是陶藝教室，星期五是沒有陶藝教
室的日子，通常星期五就會到處逛逛，每週會有
一天下午會去爸爸家。

Q:喜歡的書是哪一本？

A:最近讀的書關於藝術家岡本太郎的書，是他的人
生夥伴所寫的，關於岡本太郎的傳記。
其他喜歡的書有各種類型。

Q:工作時喜歡聽什麼音樂？

A:各類型的音樂都聽。
不過不聽演歌那類型的喔。

Q:喜歡的電影是哪一部？

A:《冒險者》（1967年的法國電影）

Q:覺得人生重要的事是什麼？

A:思考後實踐。

Q:接下來想做的是什麼？

A:因為做這個工作，可以認識很多人。
接下來也是希望這樣，能珍惜與人的相遇。

Q:當工作上有瓶頸時，會有想去的地方嗎？

A:這個工作也常常會有瓶頸或無法突破的時期
，也會因為這樣陷入苦惱期，不過這時候我
不會特別做什麼，不會與人見面，或去哪裡
，因為這樣回到家時反而感到更累。會一個
人看看書之類的。

Q:你喜歡去哪些地方？

A:早上和狗狗一起散步的北新宿公園。

通往後院的走道，兩旁是不同的房間，走
道底是小巧簡潔的洗手兼道具清洗台。

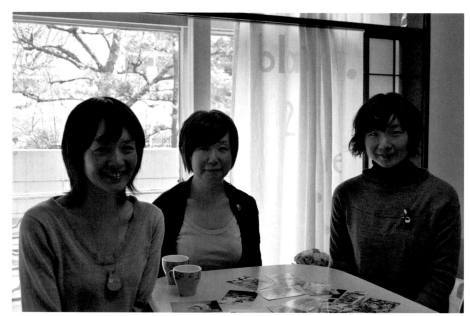

中村亮子、遠藤順子、 Araki Mika。

Goma

料理創作家。

由Araki Mika、遠藤順子、中村亮子三個女生組成的料理創作團隊。
以食物創作為主，時而做做與「吃」有關的周邊製品。
目前創作領域跨及書籍、雜誌、音樂CD、電視節目、雜貨製作、空間視覺等。
自由自在的創作形式，也受到海外的注目，曾至法國舉辦展覽與活動。
出版過的書有「Goma's PARTY BOOK」、「Goma's Kitchen Factory」、
「Goma的巴黎旅遊書」、「生日繪本」「繪本中的食譜」等多本。
出版過的CD有「YUM!YUM!YUM！」。＜http://gommette.com/＞

1.

2.

3.

Goma，胡麻，三個女生和食物創作

Goma，在日文的意思是「胡麻」，也就是芝麻的意思。
工作團隊成立當時，她們想以食物來取名，先後提出了大蒜、
蘿蔔等幾個怪名字之後，最後三個人都對芝麻最有好感，
寫成羅馬發音和排列看起來滿酷的，
於是，「Goma」在三個女生投票之下表決通過。

Goma組隊於1998年，當時三人都在不同領域工作，Araki
Mika從事版畫的創作，遠藤順子在服飾雜貨業上班，大學剛
畢業的中村亮子則是學舞台藝術的。一開始三個人只是抱著好
玩的心態，在週末假日為朋友的聚會和展覽會做做派對上的餐
點，請大家來吃她們的自創料理。某一次雜誌主辦的活動上是
她們轉型的契機，那次餐會上的創作料理，受到許多人的注目
，雜誌也因此找他們一起合作，因此工作範圍也漸漸擴展開來
，在2000年，三個女生決定辭去原來的工作，租了一個房間
當工作場地，全力投入Goma為主的藝術創作。

「我們所作的談不上是創作料理，只是一般喜歡做菜、做點心
的女生的程度，並沒有經過特別的專業訓練，只是因為喜歡動
手做東西，所以從三個人都感興趣的食物做創作主題。」

Goma的創作料理，不同於一般的是，不只是食材變化和美感
與眾不同而已，每個作品都融入想像力，帶著趣味的故事性，
色彩的運用也非常大膽，寶藍或大紅等很少在食物上看到的鮮
豔色彩，經常在她們的作品中出現，可說是以食物為材料的藝
術創作吧。

1.2｜餐巾紙上的花紋，怎麼都跑到土司上啦！
3｜刺蝟，是Goma的LOGO的正字標記喔。

每個小工作連繫而成的機會

「一開始組工作室，我們也會擔心經濟上的問題，但每作好一個小工作，過不久又會連結了另一個工作，陸陸續續工作邀約也多了起來。」

從原本的餐會料理，Goma的創作也擴展到不同領域。現在除了與許多雜誌合作之外，也陸續出版數本創意書，料理音樂CD，甚至還跨界到電視圈，每天的NHK電視台，演出十五分鐘的料理創作節目，吸引了很多小朋友和女性觀眾。此外還開發周邊餐具與雜貨等， 甚至遠赴法國辦展覽，短短幾年之內，三人的才華延伸到各個領域 。

不過有個在組工作室時，她們想都沒有想到的問題，就是私生活和工作時間沒有辦法明確地區分開來。不管有沒有事，她們三人也習慣一起膩在工作室裡，這樣長期下來，身心沒有充分得到休息之外，也容易創意疲乏。」

所以，工作量增加許多的現在，她們把工作室制度化經營，訂出下班時間和休假時間。在休假時分頭去作各自喜愛的事，上班時間再集合在一起，三個女生都一致感到在有變化的生活步調下，創意更加活絡了。

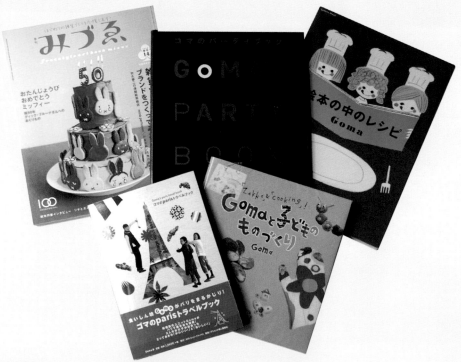

Goma出版過的其中幾本書。
左上：Goma作品作為封面的2005年春季號的《mizue》雜誌。左上中：Goma的創作書籍《Goma′s PARTY BOOK》2002年ASPECT出版
右上：《繪本中的食譜》2007年Gakken出版。左下：《Goma′s paris travel book》2003年Edition de Paris出版。
右下：《Goma與小朋友的手作物》2007年講談社出版。

「老」房子的「新」工作室

在採訪當時，Goma 剛剛搬了新家，
她們的新工作室是一間有味道的木造「老」民房。
刷了白漆的牆面配上有點年紀的地板，水藍色窗緣的窗外
是一大片公園的綠景，令人羨慕的工作環境。
三人除了各自擁有自己的房間外，另外有一間有料理台的
大房間，是開會和製作用的地方。
「我們之前就很想搬家了，但一直沒有找到合適的地方，
從前的工作室的大小只能擺一個作業台和道具，
可是我們的理想工作室是希望有個大空間，
能邀請其他人來交流，有個一起吃吃喝喝的空間。」

上｜這裡是大家集合起來喝茶或開會時的工作區。
下｜工作室的大門口，三個女生就是在這裡頭醞釀出許多好作品。

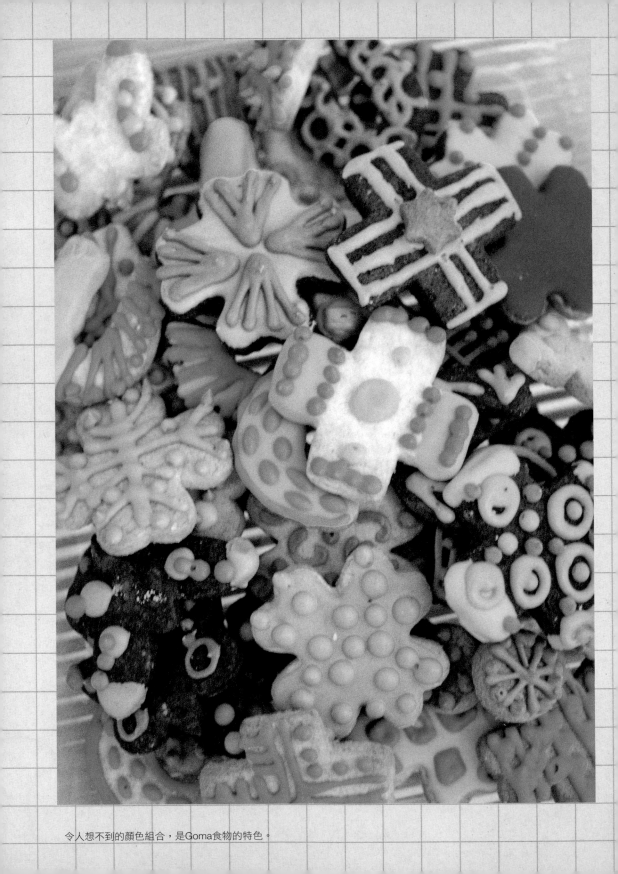

令人想不到的顏色組合，是Goma食物的特色。

旅行、電影、美術館、書、小朋友都是創意的來源

Goma曾一起到台灣旅行，對台灣使用色彩的方式覺得很有趣，尤其對強烈的原色搭配法印象深刻，永樂市場的布，更是吸引她們。「每個國家在色彩的組合方式上都非常不同，因此到外國旅行時，得到許多色彩搭配上的靈感，禁不住讚嘆，『原來色彩也可以這樣搭配！』」

她們也曾受到法國展覽藝廊邀請，飛到法國辦展覽，在當地和法國小朋友們一起創作，從小朋友身上也學到了很多有趣的創意，讓她們受用不少。

近來以孩童為主題的創作增加許多，除了電視節目之外，創意教室和書籍也都紛紛推出與小朋友的製作結合。「我們並沒有刻意為小朋友作，也沒意識到小朋友的事，不過很多類似的工作邀約，所以不知不覺走到了這個方向。」

從作品中可看出，她們帶點瘋狂以及豐富的想像力，不自我設限開心的創作，這是進入小朋友的世界的入場券吧。

上｜哇，蛋糕完成了。好自由自在的創意啊！
中｜隔壁帶眼鏡的的，你的臉真好笑。
　　哼！你這個發紫的糯米臉才好笑。
下｜蟲蟲夾心餅，雖然可愛，有點怕怕。

朝著自己想法持續的進行

「對創意工作有興趣的人，想到什麼就盡量做，讓多一點人看見自己的作品，現在也許沒有馬上的效應，但之後也許會連繫上什麼機會也說不定，我們自己就有一些這樣的經驗。」

一般人總會臆測，三個創意人的共同創作，應該不是一件容易的事，要如何協調和分擔工作，想必是需要相當多的智慧，但她們說：「哪個人擅長哪部份，就執行那部份的工作，但料理創作則是一起共同製作，三個人一起工作能夠互相激勵對方，也比一個人時積極有動力，在經過各自的創意互相討論後，變得熱情更加地上揚。」

Goma，三個女生的包容力、想像力、執行力、以及製造快樂元素的動力，我想這是創作團隊不可或缺的元素吧。

1.

2.

1｜佈置展覽會場。
2｜糖果屋的童話故事場景，好想吃一口喔，
　　不會被老巫婆抓走吧？
3｜用布、毛線和珠珠作成的各種巧克力。

3

在法國和小朋友一起創作的作品之一，慶祝小朋友Amelie的生日蛋糕。

Q：一天的時間大概是怎麼過的？

A：十一點在工作室集合，就開始各自在房間裡工作，到了兩三點一定會先有個人去泡茶休息，這時就是大家的午茶時間了，吃吃點心喝喝茶，溝通一下想法，一般大概都工作到七點，如果隔天有拍攝的重要工作，就會加班熬夜。

Q：休假日如何安排？

A：目前是週末和假日都照正常休假。休假時，我們就各自解散，跟家人或其他朋友去逛逛喜歡的街，散步等，把「on」、「OFF」的劃分清楚。

Q：請問喜歡的書是什麼？

A：我們喜歡看漫畫，還有繪本。

ARAKI：繪本類我喜歡Senakeiko的作品。

沒有特定喜歡的書，通常都是到書店去翻一翻在現場決定要買的書。

Q：工作時喜歡聽什麼音樂？

A：什麼類型都聽。一般想創意時就會聽安靜的音樂，作料理時因為會發出很多聲音，會聽比較熱鬧的音樂。

Q：請問喜歡的電影是什麼？

A： Michel Gondry的電影，比如《The Science of Sleep》。

Q：你覺得人生重要的事是什麼？

A：開心地作自己喜歡的事。誠實面對自己，不逞強、自然的活著。珍惜身邊的人。

Q：接下來想做的是什麼？

A：跟現在一樣，開心的作想作的事，把每一件工作做好。

Q：當工作上有瓶頸時，會作什麼嗎？

A：會一起聊聊天，互相抒發。

Q：在東京你喜歡去哪些地方？

A：去美術館藝廊看展覽。

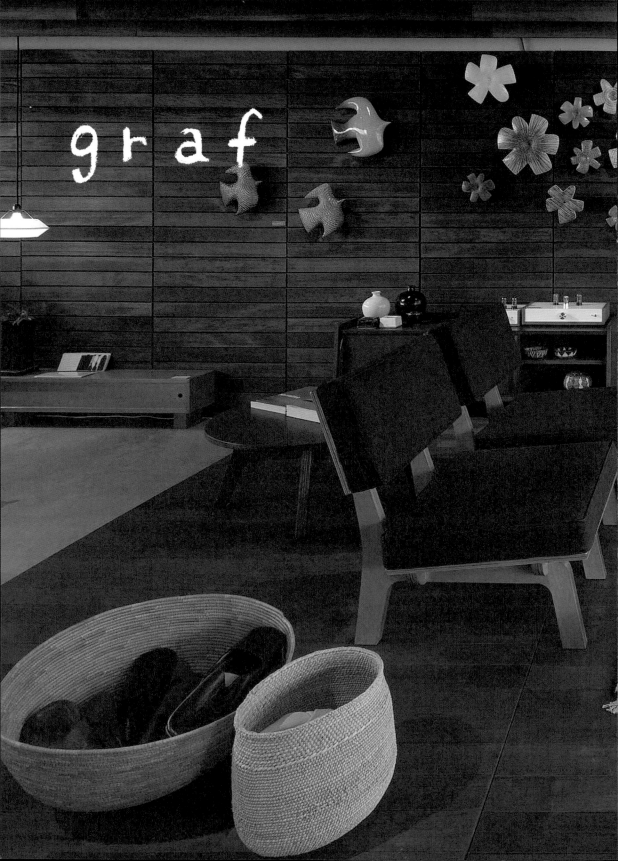

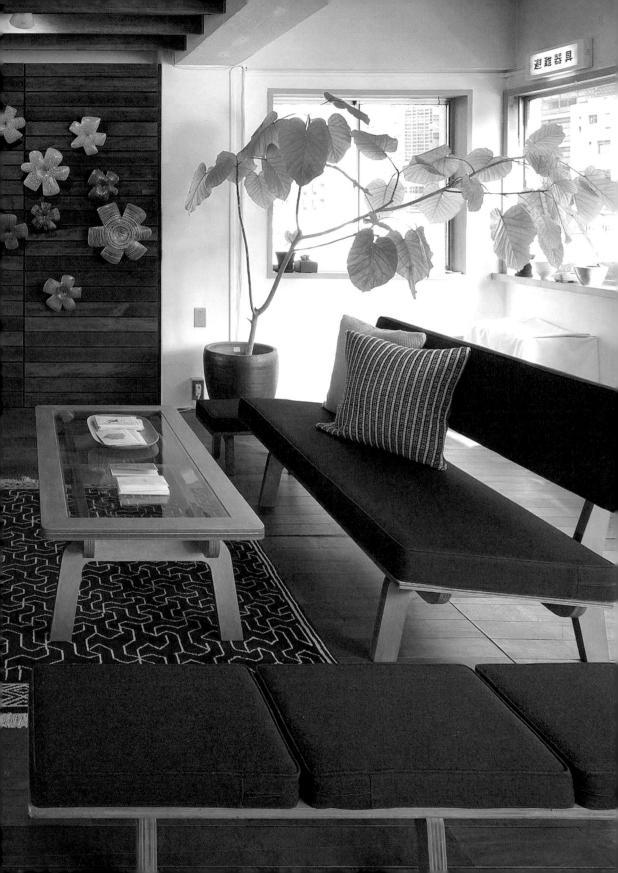

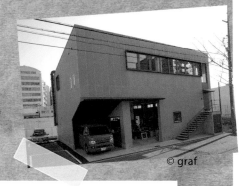
© graf

© graf

graf

大阪的設計團隊。由室內設計師、產品設計師、藝術指導、傢具職人、木工、廚師等不同專業的
創作者所組成。從發想、設計到製作，涵蓋了「生活」所需之食、衣、住各個領域。

1993年以decorative mode no3的名號開始創作，2000年更在中之島成立了含有展示空間、餐廳、
藝廊的graf bold，另外也在倫敦和東京成立辦公室。

經常與藝術家共同創作，如奈良美智的「AtoZ」小屋展覽計畫等。

http://www.graf-3d.com/

大阪起家的設計團隊graf

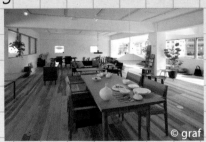
© graf

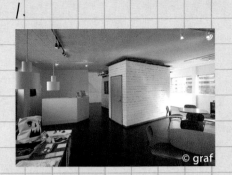
© graf

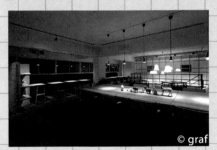
© graf

1｜五樓的graf media gm是藝術展覽的地方，定期邀約國內外的現代藝術家至此展覽，作品可與現場的小木屋相互結合。

2｜一樓和二樓是名為fudo的餐廳，一樓主要是提供果茶和花茶的tea salon，也作為講座的場所。二樓以提供食物為主的餐廳，也時常做為藝術家餐會和表演的空間。

3｜三樓四樓則是graf設計的傢具和生活用品的販賣展示區，也在此傳達graf設計的「生活」面貌。

在大阪若談起設計，一定會讓人聯想到graf，因為他們的設計領域包含了各個面向，從平面到立體，從靜態到動態，相當廣泛。小至商店飯店的logo開始，到傢具、燈飾、食器、室內空間等，從設計到製作整個流程，都可由自己的團隊一手包辦完成。近年，graf與藝術家奈良美智合作的「AtoZ」創作計畫，graf以廢材搭建出各式不同的小木屋，更一舉形成國際注目焦點。台北當代藝術館在2004年所主辦的展覽「虛擬的愛」，就是邀請到graf團隊和奈良美智一同前來台北，他們一群人連夜趕工，完成了小木屋作品，也為台北藝術界帶來前所未有的觀賞熱潮。

1998年由設計師服部滋樹、傢具職人荒西浩人、藝術家豐嶋秀樹、產品設計師松井貴、木工野澤裕樹為主的graf，在設計界已廣受矚目。

2000年，graf在大阪中之島的河岸旁，運用了各自的專長，將一棟四十年歷史、佔地約兩百坪的五層樓空間改裝再生，做為工作與發表的空間，並取名為graf bld。五層樓的graf bld中，一樓和二樓是餐廳，三樓四樓是傢具和生活用品的販賣展示區。五樓的graf media gm則是藝術展覽空間。

另外，在 graf bld 旁邊，還有一個製作傢具的工場 graf labo。graf所設計的傢具，都是在這裡自行生產的。

這樣新穎的創意團隊組合，也吸引了英國設計雜誌WALLPAPER前來採訪，1998年就曾以四大頁的篇幅介紹graf異業結合的新觀點，也使他們因而成為日本設計圈的新焦點。

1.

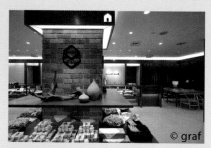

© graf

2.

© graf

熱血青年的團隊合作

或許現在看來，這不是稀有的創作組合，但在80年代後期，大
多數人都還是採同業結合的模式居多，但是這幾個學校剛畢業
、還在修業期的年輕人，就決定將來要一起合作，為設計界找
出新的概念，打破當時主流的商業模式。

graf的代表設計師服部滋樹說：「22、23歲，剛出來工作時，
也就是廚師還在洗盤子，傢具設計師還在練習用道具的修業期
，我們幾個年齡相同、興趣相投的朋友，總覺得可以一起做些
什麼，所以每星期固定一天，當作互相激盪創意的日子。」

幾位熱血青年，在各自的本業裡，努力了四、五年後，技術和
創意也逐漸成熟，他們決定找一個空間一起來作看看。只不過
原先的經濟考量，大約只有五十坪空間的預算而已，在四處閒
逛時，無意間發現了現在的地點要出租。

「現在這個空間，比原先預定的空間還要大出3.5倍。當時想
，如果決定在這裡創業的話，就必須多出3.5倍的生產量，才
能夠維繫運作。後來才決定，除了本業的設計製作外，再加進
藝廊和餐廳部份來試看看，也將自己的設計概念放進去。」

「像這樣大的規模，在日本設計界還未出現過，由於我們是在
第二都市的大阪起業，才比較容易這樣做，如果是在寸土寸金
的東京，難度會更高。」服部滋樹覺得graf的團隊就像名偵探
科南一樣，每個人發揮各自擁有的能力，相互扶持之下才因而
打下根基。

在大阪土生土長的服部滋樹，特別喜歡每個國家的第二都市。
「第二都市的當地文化形成較為容易，生產者與消費者的數量
也剛剛好取得平衡，生產者能夠聽到消費者的心聲，做出貼近
他們生活所需的物品。而相對的，在東京消費者多，導致生產
者大量製造，卻聽不到消費者真正的心聲，反而大量生產出不
必要的東西，造成無謂的浪費。」

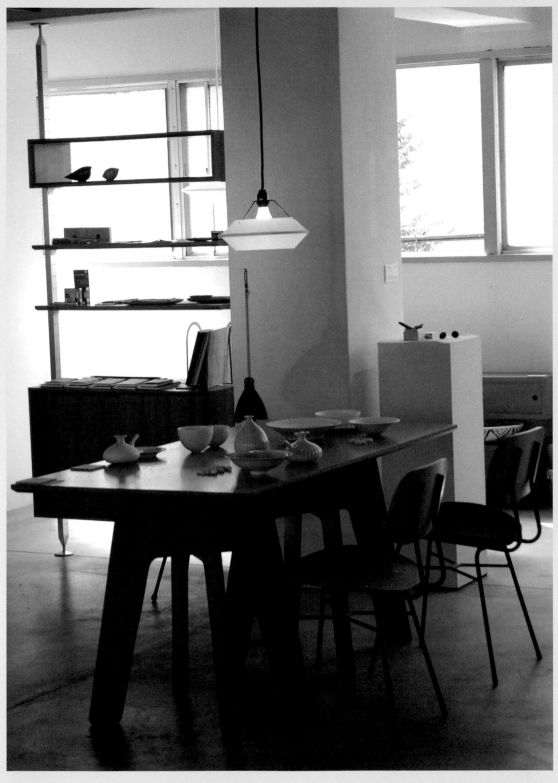

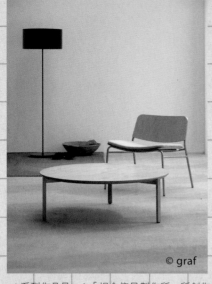

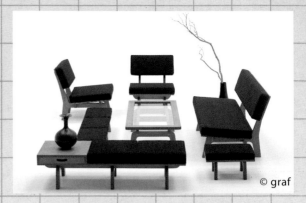

© graf

Narrative有「故事」的意思。希望每個傢具能當作一個故事般來述說，有它的生命和歷史。

ad 系列作品是graf「相合傢具製作所」所創作的傢具路線，懷舊與親和力的風格，從住家到公共空間、各種形式的空間都能融合。

「豐富生活」的概念

「豐富生活」一直是graf創始以來的概念。「這裡所說的豐富，並不是指高貴的、擁有很多東西的意思。而是指設計生產出的生活道具，帶來生活上的便利，並且讓使用者的『自我性』也因此成長，心靈更加的豐富。」

graf的主張，是盡量以最少量的道具來生活。如果從人的「基本需求」來設計道具的話，就能設計出讓人生活便利、長久想使用的道具。這樣一來不僅能減少資源的浪費，也可以符合設計的意義。

服部滋樹強調：「在我們的世代，自然資源越來越少了，所以我們必須去想，『最少量』的生活方式是什麼？我覺得，從自己開始改變的話，資源的循環，就會跟著改變，也就會有新的世界誕生。」

「人和物都是個單位，單位和單位之間都是互相有關係的，會隨著單位的增加或減少對話方式也有所不同，如何最適切的安排和分配，就是設計師需要去思考的部份。」

服部滋樹告訴了我們一個比較抽象的思考觀點，但這就是graf的原點。他們絕對不先以花俏絢麗的視覺提案來說服客戶，而是希望傳達給人最根本的思維，唯有這樣才不會做出沒有必要的產品，浪費了地球資源。

與藝術家的合作，不同觀點的相互刺激

除了內部創作者的合作之外，graf也經常與其他藝術工作者合作。像是與奈良美智合作的A-Z計畫、與草間彌生合作傢飾品等等。graf說他們並不是採取戰略考量去找藝術家合作，而是以隨緣的方式，互相遇到了，想法對上了就一起激盪看看。

曾在一次訪談中，奈良美智提起A-Z計畫的由來。「這計畫是和graf成員一起到橫濱的台灣料理店，喝啤酒喝得半醉時，大家順口提起的想法，當初隨口提提，大家興致一來隨聲附和就開始了。」

仍舊保留了學生時期的純真和熱情，也是這些「大男生」不為世俗所綁、勇往直前的原因吧。

與奈良美智合作A-Z創作計畫，以此為概念，在東京青山開了一家咖啡廳。來到店內可看到創作小屋之外，內裝也融合了奈良美智的小屋風格，像是小屋的向外延伸。

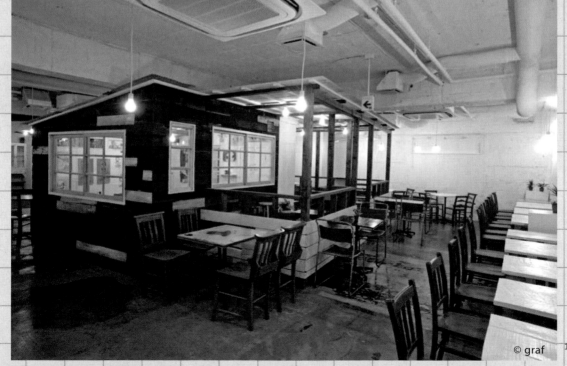

© graf

graf village創意村

2002年起，graf開始著手進行graf village的計畫。graf village的概念是，不為環境和地點所限，也沒有國界之分的創意村。這裡的村民都是作東西的人，有著相同的理念，在這裡，大家交換彼此的想法和作品。服部滋樹說：「比如，在巴西有一群作玻璃的人，而graf很喜歡他們所作的玻璃杯，他們也喜歡graf做的筷子，於是，我們跟巴西訂十個玻璃杯，而他們跟我們訂二十雙筷子，彼此的作品和資源做交流與互換，也可以互相合作一起做些什麼，這就是graf village。所以不會只限定在日本而已，可以在台灣，在冰島，在世界各個角落。」

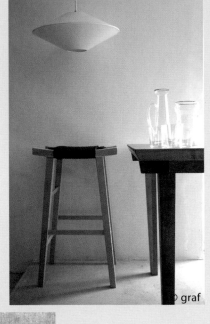

© graf

graf village的想法，不僅能解決現地生產量的問題，想法相同的創作者在互相欣賞下以物易物，也會更加珍惜物資。

© graf

在服部滋樹身上看到了前瞻的視野與豁達的態度。也讓人體會到，創作者，並不是美化工具的角色而已；如何創造新的世界觀，為人類生活帶來便利與幸福，才是創作的意義吧，期待graf village美好世界的到來。

© graf

服部滋樹（設計師）

Q:一天的時間大概是怎麼過的？

A:起床後等頭腦清楚一些，就一鼓作氣衝刺的一天。

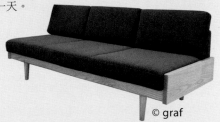

Q:假日通常怎麼過的？

A:遠足、衝浪，盡量是用身體去體驗的活動。

© graf

Q:喜歡的書是什麼？

A:理論型和文學相關的，還有作料理的書。可以累進式的閱讀、和引發想像的書。

Q:工作的時候喜歡聽什麼音樂？

A:不局限於工作時，不同時段就聽不一樣的音樂，比如早中晚，通勤時間。音樂就像是工具的一種。

Q:喜歡的電影是什麼？

A:像是《巴黎德州》
（1984年）這類的公路電影，當時應該算是我的
青春時代吧。有許多的回憶呢，有酸也有甜。

Q:你覺得人生重要的事是什麼？

A:相遇。

© graf

Q:接下來想做的是什麼？

A:繼續執行自己的信念。以及，與世界上更多人相識。

Q:當工作上有瓶頸時，會有想去的地方嗎？

A:爺爺的墓前。能喝到好喝的咖啡的地方。安靜的BAR。

Q:你喜歡去哪些地方？

A:很難回答耶。好山好景的地方。飄雨的海。還喜歡月讀宮（伊勢神宮）。

豊嶋秀樹（藝術家）

Q:一天的時間大概是怎麼過的？
A:視情況而訂。如果有要製作的日子，就是
　九點或十點開始工作到晚上七點。
　通常都是在美術館內製作。如果到展覽期
　接近時，都會做到半夜。
　沒有製作的日子，就是到各處去開會。

Q:假日通常怎麼過？
A:沒有工作和休假日的區別。

Q:最近讀的書是什麼？
A:杜斯妥也夫斯基的《卡拉馬助夫兄弟們》
　是現在為止讀的小說中最長篇的。

Q:工作的時候喜歡聽什麼音樂？
A: 各式各樣。最近聽Yo La Tengo, Sonic
Youth, Wilco。
作業時同事青柳君會放他的ipod中現有的音
樂。

Q:喜歡的電影是什麼？
A:《Last Tango in Paris》、
　《Man bites dog》、《羅生門》等。

Q:你覺得人生重要的事是什麼？
A: 誠實。

Q:接下來想做的是什麼？
A:做自己的作品。（目前為止都是和人合作
　為多）

Q:當工作上有瓶頸時，會有想去的地方嗎？
A:沒有。

- -

野澤裕樹（木工）

Q:一天的時間大概是怎麼過的？
A:基本上八點起床。不過視當天情況定。
　盡量好好珍惜利用傢具製作的時間。

Q:假日通常怎麼過的？
A:打掃家裡。洗衣。開車兜風。

Q: 最近讀的書是什麼？
A:《年輕人為何三年就辭職》。
　寫有關升遷福利制度背後的想法。
　《Lacan》法國的哲學、精神分析家的
　書。

Q:工作的時候喜歡聽什麼音樂？
A:各式各樣。不過以搖滾為多。

Q:喜歡的電影是什麼？
A:沒有特別喜歡哪部。

Q:你覺得人生重要的事是什麼？
A: 愛與勇氣。

Q:接下來想做的是什麼？
A:鍛鍊健康的身體，才可以持續的工作下去。

Q:當工作上有瓶頸時，會有想去的地方嗎？
A:在大阪梅田，可以站著喝酒的一家串燒店。

Q:你喜歡去哪些地方？
A:龍飛岬。

松井貴（產品設計師）

Q:一天的時間大概是怎麼過的？

A:中午前到公司先確認郵件，然後開始工作。一點鐘午餐後，開會和工作和確認郵件。六點左右先小休之後，又進入作業。工作結束前做明天的行程確認和準備，再次確認郵件。工作到十一點半回到家約一點鐘，再吃飯和看書或電影等，約兩點到三點睡覺。

Q:假日通常怎麼過？

A:打掃家裡，散步，簡單健行，電影，料理等等。

Q:最近讀的書是什麼？

A:最近沒有什麼看書，倒是看了較多的建築或產品的作品集。

Q:工作的時候喜歡聽什麼音樂？

A:日本、西洋什麼都聽，還有古典樂（雖然不是很熟也沒有研究）。

Q:喜歡的電影是什麼？

A:《地球之夜》Night On Earth。

Q:你覺得人生重要的事是什麼？

A:家人與夥伴。

Q:接下來想做的是什麼？

A:繼續現在做的事，讓自己成長，多做對大家來說是加分的事。

Q:工作上有瓶頸時，會有想去的地方嗎？

A:為了轉換心情會喝喝茶，走一走，和人說話。

荒西浩人（傢具職人）

Q:一天的時間大概是怎麼過的？

A:我也不清楚。

Q:假日通常怎麼過？

A:能動動身體的活動，到有山有海的地方。

Q:最近讀的書是什麼？

A:《世界屠蓄紀行》。

Q:工作的時候喜歡聽什麼音樂？

A:ROCK。

Q:喜歡的電影是什麼？

A:《zoo》，Peter Greenaway導演的電影。

Q:你覺得人生重要的事是什麼？

A:愛。

Q:接下來想做的是什麼？

A:能與人結合往前。

Q:工作上有瓶頸時會有想去的地方嗎？

A:經常去的山上。

Q:你喜歡去哪些地方？

A:自己家的角落。

everything for the freed

COW BOOKS

松浦彌太郎

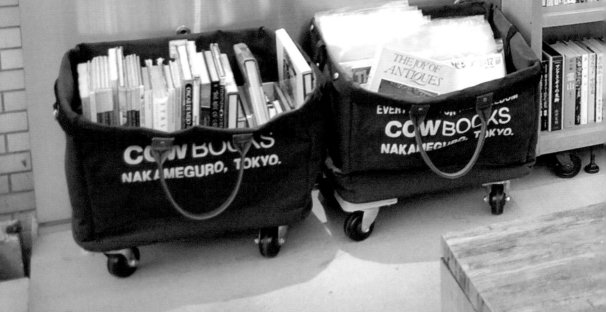

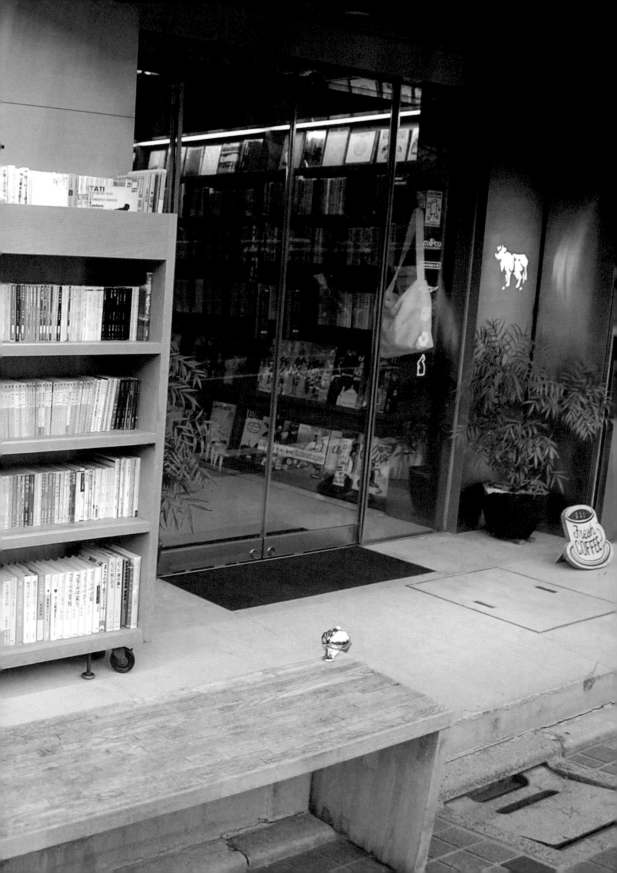

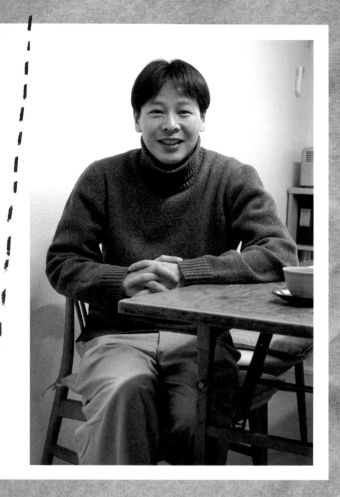

Matsuura Yataro
松浦彌太郎

雜誌「生活手帖」總編輯、書店經營、作家。

1965年出生東京都出生。經營書店「COW BOOKS」。2007年起擔任雜誌「生活手帖」總編輯。
18歲時旅居美國，對美國書店文化感到興趣，開始從事編輯和文字工作。1996年回到日本後，
經營移動式書店「m&co.traveling booksellers」，於中目黑一帶以貨車移動的方式賣書。
2002年在中目黑開始經營「COW BOOKS」書店。出版過的書有《最糟也最棒的書店》、
《松浦彌太郎隨筆集——口哨三明治》、《口哨目錄》、《本業失格》等。
生活手帖＜**http://www.kurashi-no-techo.co.jp/**＞
COW BOOKS＜**http://www.cowbooks.jp/**＞

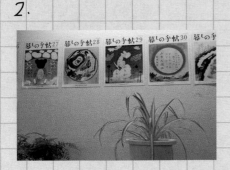

《生活手帖》改頭換面了

在日本，有一本1948年創刊，至今長達60年歷史的雜誌《生活手帖》，在2007年的春天，改頭換面以新面貌出現在書架時，吸引了眾多人的目光。

從有歷史感的雜誌變成一本現代風的生活雜誌，就好比像是一位你已經認識很久的老朋友，從遠方旅行回來，他從內到外都有些改變了，不過你還認得出來是他，他也開心地與你分享新的生活經驗一樣，而《生活手帖》就像是這樣的改變。

為什麼《生活手帖》會改版呢，原因是文化界熟悉的編輯人松浦彌太郎接手了總編輯的工作。2006年十月松浦彌太郎對外宣佈接手此任務時，大家對這位經營書店多年，也企劃過多本好書、好展覽的人物，將帶領《生活手帖》到什麼方向，感到十分的好奇，也成為出版界矚目的焦點話題。

《生活手帖》是於1948年由花森安治先生所創刊的，花森安治是位擁有全能才華的創作家，他不僅企劃《生活手帖》這本雜誌及擔任總編輯外，從插畫、文案、採訪拍照到設計等，樣樣都專精，也為日本戰後的新生活美學奠定了基礎。所以至今，多才多藝的花森安治創刊的《生活手帖》，仍是許多生活雜誌的原點。

1｜白版上是寫有編輯部成員名字的吸鐵，除了松浦彌太郎的編輯長吸鐵外，還有編輯部其他十位成員。
2｜編輯室牆上貼著近幾期的雜誌封面。
3｜歷年來的《生活手帖》，都整齊的收集在書架上。

而花森安治過世後，創辦人之一的大橋鎮子接下來總編輯的工作。2006年時，松浦彌太郎為《生活手帖》雜誌在世田谷美術館企劃了一個成功的回顧展「花森安治與生活手帖展」，大橋鎮子認為松浦彌太郎有能力為《生活手帖》找到新的契機，就三番兩次邀請松浦彌太郎來接手《生活手帖》總編輯的位置，但松浦都婉拒了。松浦彌太郎說：「要接手這本雜誌之前，沒有自信可以將雜誌做好，這個雜誌社也從來沒有空降部隊過，自己既沒有到公司上班過，也沒有跟一群人工作的經驗。」

《生活手帖》編輯部旁的小房間，是用作休息室和會客室的，很有生活感。

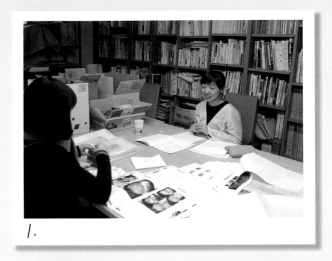

1.

3.

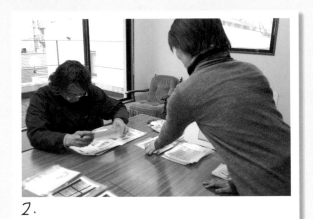

2.

1｜編輯部的人正在最後校稿當中。
2.3｜藝術總監正在確認照片。

確實，要接手由花森安治總編輯所創辦的《生活手帖》不是一件容易的事。除了需要多樣的才華、生活美學的品味之外，改變現狀與創新的勇氣也是十分重要的。松浦彌太郎說：「經過一番考慮和反省後，我知道自己不想接手的原因是來自於自己的恐懼和害怕，我不想面對自己有可能會失敗，所以才拒絕。而這樣膽小又傲慢的大人，是我青少年時最討厭的典型，在不知不覺中自己竟然成為這樣的人。所以我決定接手這本雜誌，我必須改變自己。」

高中沒有畢業就獨自到美國流浪，反對體制、抱著獨學精神的松浦彌太郎，他的生活經驗和人生態度，確確實實是《生活手帖》的總編輯首選。

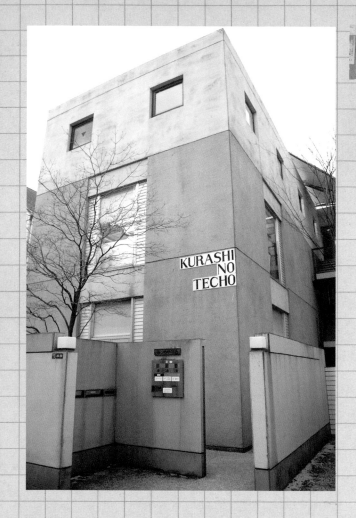

生活手帖雜誌社的外觀。建築物共有三層，編輯部在三樓。外牆上的是日文《生活手帖》的羅馬拼音。

雜誌就像一封老朋友的信

一年出刊六本的《生活手帖》，至我前去採訪時，松浦彌太郎剛好上任一年。

松浦彌太郎形容有歷史的雜誌就像一棟老房子一樣。當你要改建時，必須小心翼翼的把每一塊組合的材料拆解開來，把可以用的清掉灰塵後，留下來繼續使用，不能用的就更換成新的。而不是一下子全部打掉重新換新。松浦彌太郎說：「其實我計畫中的改變工程還進行不到一半，我打算花三年慢慢的改版，不想一下子將《生活手帖》改成大家都不認識的樣子，冷漠的做法會對不起舊有的讀者。讀者和雜誌的關係，就像是好朋友或家族的關係，雜誌就像一封老朋友的信一樣。」

「所以，我既然接手《生活手帖》，就要將松浦彌太郎的人格和感情表現在裡面，松浦彌太郎為什麼快樂？為什麼悲傷？為什麼煩惱？都很誠實在雜誌中傳達，我不想作一本普通的雜誌，我想作的是有人情味的雜誌。」

還有Eero Saarinen設計師的老椅子,和生
活手帖的氣質很符合。

花森安治先生的拼布作品

擁有正常和非常態的部份,才有趣

松浦彌太郎談起好的雜誌和書的條件,他認為好的作品是要誠實的將自己表現出來,不管
是好或不好的一面都要表現出來,如果儘是表現美好的一面,會使人感覺不實在,也就沒
有辦法信任這個人。

現在的《生活手帖》,和花森安治創刊時一樣,使用插畫作為雜誌的封面,從上任以來的
每一期都是使用插畫家仲條正義的作品。仲條正義是一位六十多歲有相當經驗的美術家,
作品顏色協調穩定,讓人看起來很舒服,但空間經常是帶點抽象不尋常的景色。松浦彌太
郎形容仲條正義的作品同時擁有正常和非常態的兩種要素,和《生活手帖》的基本精神是
符合的,他覺得好的創作是正常的部份要佔百分之九十,不正常佔百分之十。

「花森安治時代的《生活手帖》,其實也是擁有許多非常態的部份,比如介紹烤土司,雜
誌就實驗了六十種烤土司的方法,也就是這樣才變成一本有趣的雜誌。而後來大家太認真
想要做出一本一般化、受歡迎的雜誌,才會讓雜誌變得越來越無趣了。」

很會生活的《生活手帖》編輯部

自從松浦彌太郎上任總編輯後，他規定編輯部每天要五點半準時下班，然後去吃好吃的，看好玩的東西。日本的俚語中有「要工作才能吃」的說法，但他說他創造的俚語是「要玩才能工作」。

「工作不是第一優先，如果不能好好的生活，就不會有好的創意發揮在工作上面。五點半下班後，同事有自己的時間充實個人生活，見到好玩的人或吃到好吃的東西，他們又可以將這些收穫發揮在工作上。如果只有工作和睡覺，好的創意會出不來的。」

在我去採訪的三點鐘時間，也正是編輯部的午茶時間，他們圍在休息室，吃著來自九州來的小點心和茶，令人真是羨慕起這樣的工作環境。

2.

1.

1｜冰箱內的食物都是他們自己作的，很有生活感。
2｜松浦彌太郎從冰箱內拿出各種果醬出來，全部都是他們自己親手作的喔。
3｜雖然是公司，但氣氛很像是個家。

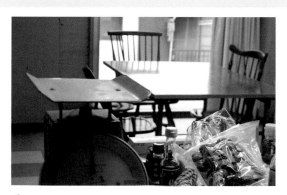

3.

最糟也最棒的書店COW BOOKS

幾年前開始，我只要經過中目黑，都會順道繞到COW BOOKS
書店看看書，書店位在目黑川旁，櫻花滿開的季節時，一路沿著
河川賞櫻散步到書店，會有一種人生美好的感覺。只是來到這裡
看上的，常常是入手不易的古書，價錢上需要一點決心才能下手
。所以，有時間時我會在COW BOOKS喝杯美味的咖啡，慢慢
的翻，選出最喜歡的幾本帶回家。中目黑的COW BOOKS提供
舒適的閱讀氣氛，有一排長桌椅提供坐著看書、邊喝咖啡的空間
，說是書店，反而較像收藏著好書的圖書館。松浦彌太郎的本意
也是這樣的，他覺得書店不是單單賣書，比起賣書更重要的事，
是成為這條街上情報交流、生產創意的空間。

最糟也最棒的書店COW BOOKS

大學五十才開始

做過古董買賣、書商、文字工作者，而現在是《生活手帖》總編
輯的松浦彌太郎說，他五十歲後的夢想是上大學。「我連高中都
沒有念畢業，也沒有上過大學。年輕時我到處旅行打工，很早就
開始工作，現在的夢想是想要分別到美國、中國、法國的大學留
學，把英文、中文、法文學好，還想要念經濟學。雖然順序和一
般人的人生不同，但我現在已經開始期待了呢。」他笑著說六十
歲以後才要再開始工作。

隨時都可以從零開始、不被體制現實所束縛的松浦彌太郎，總是
走和別人不一樣的路，他說：「因為我的人生三大原則就是，誠實
、親切與自由。自由對我來說也是最重要的。」

1.

2.

3.

4.

1｜白板上寫著每一天的工作事項要點。
2｜《生活手帖》公司內的廚房，雜誌中的料理食物都
是在這裡完成的。
3｜料理製作的房間一角。
4｜攝影棚裡有廚房和餐碗盤，用來拍攝食物時用的。

Q:一天的時間大概是怎麼過的？

A:六點起床，然後先沖澡。吃過早餐後九點到公司。

中午十二點吃中飯，然後再繼續工作。

三點是午茶時間，五點半下班。

Q:休假日如何過？

A:一樣是六點起床，沖澡，早餐。有時和家人一起，有時

一個人獨處。我覺得了解自己很重要，所以必須獨處去想

很多事情。

Q:喜歡的書是什麼？

A:《道元禪師》。是一本禪學的書，內容是是從掃地、吃

飯等生活中去體會禪的真理。

Q:喜歡聽什麼音樂？

A:古典藝術類的音樂。

Q:喜歡的電影是什麼？

A:蝴蝶（Papillon，2004年）

Q:接下來想做的是什麼？

A: 去美國、中國、法國的大學留學，把這三個國家的語言

學好，還有念經濟學。

Q:人生重要的事是什麼？

A: 誠實、親切與自由。

Q:你選東西的標準是什麼？

A:能不能與這個東西產生故事很重要。看到東西時，會先

去想將來會不會對他產生感情，就像遇到人一樣，你會知

道能不能跟他成為朋友，全憑直覺。

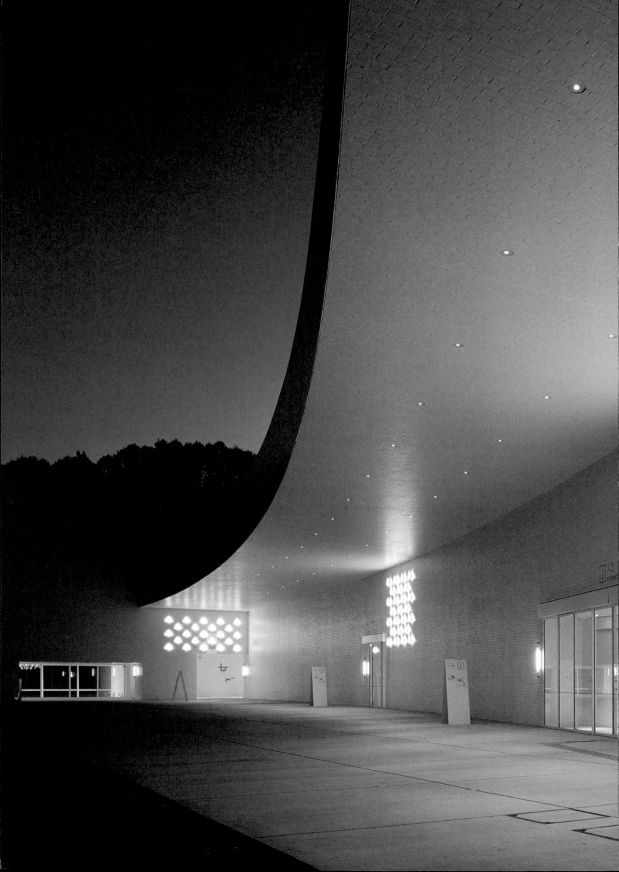

菊地敦己

菊地敦己 Kikuchi atsuki

平面設計師、藝術指導。

1974年東京出生。武藏野美術大學雕刻系肄業。

2000年成立設計公司BULEMAR。以設計視覺整合、海報、書籍音樂CD為主。

為許多知名品牌擔任視覺企劃。還有從事展覽會企劃、出版等非營利的美術實驗創作。

2006年獲得日本平面設計協會（JAGDA）新人獎。另外也曾得到東京ADC獎。NY ADC獎。

＜http://www.bluemark.co.jp/＞

桌前的手繪草稿。

想到的就玩看看

從菊地敦己的工作閱歷看來，原本以為是位中生代資的深設計師，而得知他的年齡時，真有點嚇一跳。

他比一般同年齡的人開始得早，還在武藏野美術大學念雕刻系的時後就自組設計工作室，開始創作活動。2000年，他成立創意公司bluemark，以視覺系統、書籍、音樂等企劃、製作到出版為主。最近幾年，菊地敦己的作品完成度相當地高，也陸續發表不同的作品，尤其在2006年更是步上高峰，除了得到日本平面設計協會（JAGDA）的新人獎之外，同一年也受邀為青森美術館作視覺規劃，廣受業界好評。

「大學時很喜歡畫畫，當時想如果是畫畫自己來就好，不需要特別去學校，所以只去了一年就辦休學，那時和朋友一起組工作室作各種實驗性創作，再復學時，已經從畫畫課程變成立體雕刻的課，自己完全無法進入狀況了（笑），也覺得不太好玩，所以索性就休學，全心投入在自己想作的事上面。後來又經營一個藝術空間，邀請國內外的藝術家來展覽，做一些藝術家的作品經營和策劃，不過當時成本不敷就暫停了。不過，我的個性就是只要想到好玩的、有趣的，就迫不及待想馬上試看看，說是有行動力也是，不過當然也有太衝動而失敗的時候。」

一般人大學時代對社會狀況都還濛濛懂懂時，菊地敦己已經在外面跑了一圈了，比其他人早經歷過風風雨雨，所以也提早找到了方向。而年輕的他在當時也受到服裝設計師皆川明的賞識。

會議室的書架空間。

菊地敦己為服裝品牌mina perhonen和sally scott所作的杯墊和筆記本。

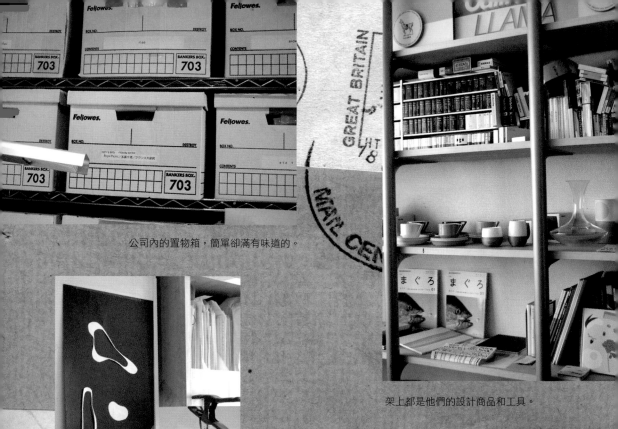

公司內的置物箱，簡單卻滿有味道的。

架上都是他們的設計商品和工具。

學生時代時，他就和服裝設計師皆川明相識，他們互相欣賞對方的才華，當時皆川明也才剛開始自己的品牌，他委託菊地敦己設計服裝品牌的視覺形象，mina perhonen著名的蝴蝶圖案，精緻的紙袋包裝和平面製作物等都是來自於他的設計和規劃，而當時的菊地敦己只有二十出頭而已。

為青森美術館著手設計之前，菊地敦己與美術館合作的經驗就相當豐富。我曾經去東京目黑區美術館看過「捷克繪本與動畫的世界」展覽，當時拿到入場票根時，覺得相當特別，票根上有捷克畫家的簡單線畫，用黑色墨線印刷印在厚紙板上，並且有五種不同的設計，所以前後入場者拿到的票根皆不同，讓人玩心大開，很想全都收集到手，而這就是來自菊地敦己的創意。

菊地敦己說：「其實這是以很低的印刷成本去執行的，厚紙板比一般紙來的便宜，單色印刷也比多色印刷成本低很多，但效果沒有降低卻反而提高，這是平面設計上，我比較喜歡去玩看看的部份。」

大而清楚的視覺辨識設計-青森美術館

2006年7月，日本青森縣第一座美術館「青森美術館」成立了，由知名建築師青木淳設計，屬於日本國內具規模的大型的美術館。菊地敦己接手這個視覺辨識設計案之後，當時美術館還在建蓋當中，他親自到工地現場走一趟。

「由於這個建築物空間規模較大，加上建築造型上的設計，所以人在那個空間很容易迷路。我當時到了現場，發現工地施工單位用了大大的貼紙割字貼在牆上，讓現場工地人員辨識 ，覺得這就是適合這個空間的東西，也從這裡得到靈感。」

連廁所的符號都很特別，都是前所未見的。

在美術館頂上有大大的simple mark。

菊地敦已認為，一般設計師通常都認為留白很多，字體很小的設計才是有品味的，從前的他也是這樣認為，但反過來想，平面設計的存在意義到底是什麼，只是為了好看或品味嗎？很大的東西就是醜而粗魯的嗎？他舉例說：「道路標誌和運動選手的標誌也都是大而清楚，具有實用性的。而在青森美術館這個造型、特殊空間複雜的建築物中，大而清楚的標示是需要的。」

在維持統一且具設計美感的考量下，菊地敦已重新設計字形，美術館內共用到的兩百多個字，都是一字一字菊地敦已自己設計的，他刻意拉開自和字之間的距離以提高辨識性。每個字的角度，菊地敦已都只利用垂直、水平、45度的線去構成設計，他認為在有系統下去創作的字形，不僅可達到辨識的機能性，也具有整合的美感。

菊地敦已說：「亞洲的設計師常會刻意模仿歐文的設計排列方式，如果只是一味照著歐洲結構主義（註）的設計，反而效果不好，並不合適有漢字的日文或中文，應該從閱讀習慣上，找出適合自己語言的設計方式。」

青森美術館內的標示，大而清楚且呈現新鮮的美學。

注意！
CAUTION

扉の裏面に100円硬貨を投入して、ご使用ください。
100円硬貨は、使用後返却されます。
使用方法は、ロッカー裏面の案内をご覧ください。
ロッカーの利用は開館時間内に限ります。
時間外に利用しているロッカーの荷物は撤去し、
拾得物として警察に届け出るか、破棄等の措置をとる場合があります。
利用中の盗難・事故等については一切の責任を負いかねます。
不明の点がございましたら、総合案内までお尋ね下さい。

Please slot a 100-yen coin in the back of a door.
100-yen coin is returned after use.
For use of this locker, please read the instructions printed on the back of a door.
Use of lockers is limited during opening hours.
Baggage left in a locker can be removed or discarded after opening hours.
We assume no responsibility whatsoever for any accident or case of theft.
Please contact the information counter should you have further questions.

另外，菊地敦己將青森美術館的標示圖案「青色的樹」，做成霓虹燈管，在白色建築物的外牆上整齊地排列站一起。菊地敦己說：「因為青森縣下雪的日子很多，四周白茫茫的，建築物也是白色的，夜晚開車時容易不清楚自己身在何處，而這些在美術館外牆上，一整群閃著藍色燈光的小樹指標，不僅有指引方位的作用，也代表的青森（藍色的森林）的意思。」

〔註〕：構成主義是一個發生在俄國1917革命後的藝術運動，構成主義認為藝術家都應該進入工廠，與工業連結，才能與創造真正的生活價值。「構成、服務」是構成主義的中心思想。而發展出的設計通常以幾何、結構、抽象、邏輯和秩序的方式排列。

家紋帳是菊地敦己和大森youko的書。
菊地敦己與知名的造型師大森youko所合作的「kamon」家紋展覽、設計品與書籍。
家紋是家徽的意思，是在日本有歷史、血統、地位象徵的一種章紋。

咖啡店「INKO」。運氣好時可以看到菊地敦己本人站櫃喔。

咖啡、音樂、出版、展覽企劃多角化經營

bluemark位於東京代代木，在代代木公園的附近，一樓是菊
地敦己經營的咖啡店「INKO」，二樓和三樓則是他們的工作
空間。bluemark的工作除了客戶委託的設計案件之外，也為
視覺創作者製作作品集，還有開發設計商品。bluemark中還
有從事音樂工作的成員，工作室中也放置許多音樂器材設備，
平常也在工作室中錄音和練習，定期作小型的發表。

很好奇在平面設意計工作中已經忙不過來的菊地敦己，怎麼還
會想要經營咖啡店，他說：「平面設計的工作其實是服務業，
要知道消費者在想什麼、需求什麼。而商店經營之中，飲食店
其實是最困難的，好吃不好吃大家一吃就知道，騙不了人。客
人的直接反應是設計師必須要去了解的，我想從一杯五百元的
咖啡去了解消費者的心理，也去實驗自己心裡想的運作模式。
」 菊地敦己認為經營設計公司和咖啡店的道理都是一樣的，

菊地敦己為自營咖啡店「INKO」
所設計的杯墊。

Kamon-sensu
他們自行設計現代家紋和產品。
這是產品之一的扇子，
另外還有袋子，杯子、木屐、杯墊等產品。

菊地敦己認為經營設計公司和咖啡店的道理都是一樣的，一套系統運作成功了，方法都是互相通的，可以套用在各種事業上。所以他想在「INKO」中實驗看看自己在設計之中體悟的系統，也從「INKO」的經營中再反過來思考設計的本質是什麼。

雖然設計師接手設計案的金額，往往動輒幾十萬甚至幾百萬，而其實每個案子也就是為這些幾百元的東西而作的設計。所以「INKO」雖然只是賣一杯五百元的咖啡，但卻是菊地敦己學習與發想創意的好地方，所以他有空時也常親自到店裡站台。

菊地敦己認為雖然設計與商業活動息息相關，但作品的藝術性也需重視，賦予自己的作品多少愛情，所出來的成果也是成正比的。然後最重要的是，將成果導向客戶，才算是成功的案子。

平面設計與印刷是密不可分的關係，菊地正已經常實驗各種印刷效果，做出他人想不到的創意。一開始他會在作品展覽或藝術書籍上先作實驗，因為風險可以自己承擔不會影響客戶，再者展覽發表的目的原本就要做出與以往不同的表現，展覽或藝術書籍實驗成功，下個階段就可運用上了。

菊地敦己為知名歌手設計矢野顯子所設計的CD封套。

目前多方位發展的菊地敦己，還是建議年輕人，一開始要集中一線去作，把那個部份作的很好，變成自己的專長後，再發展其他的。「我一開始是集中在平面設計上，做到方法和技術都已經滾瓜爛熟了，再去發展其他的，就沒有太大的問題，因為事物背後的哲學都是相通的。」

「設計就是，背後藏有深遠的意義，但用一個簡單的故事說出來。」

牆上還有投影片，是一隻貓的動畫。

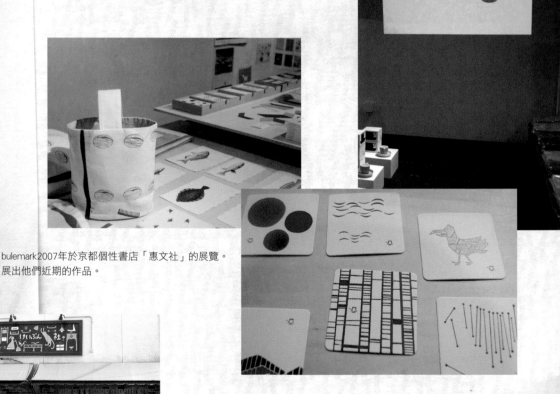

bulemark2007年於京都個性書店「惠文社」的展覽。
展出他們近期的作品。

惠文社是一間京都的個性書店，
賣的都是店長所挑選過的書籍，另外還有一些個性雜貨和展覽場。

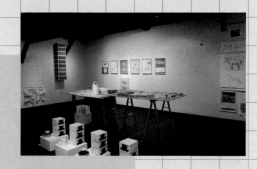

About my life

Q：一天的時間大概是怎麼過的？

A：十點開始工作，一般都做到晚上一點鐘左右。
　　如果有做不完的工作通常會早上起來做，
　　一般晚上十二點過後就不做設計的工作了。

Q：休假日是如何過的？

A：做一些打掃、洗衣等平常沒辦法做的家事，
　　現在比較忙，很少休假了。

Q：請問喜歡的書是什麼？

A：喜歡讀夏目漱石的書 。不太看電視、雜誌和新聞。

Q：工作時喜歡聽什麼音樂？

A：自家出的音樂CD，哈哈，順便打廣告一下。

Q：喜歡的電影是哪一種？

A：恐怖電影。

Q：接下來想做的是什麼？

A：做自己認為對的事。

Q：當工作上有瓶頸時，會有想去的地方嗎？

A：當不想做的時候，或有挫折的時候，去經歷這個時期的心情
　　也很重要。

Q：在東京你喜歡去哪些地方？

A：代代木公園。